故宫珍藏历代名家墨迹技法系列

祝允明《草书自书诗帖》技法精讲

故宫博物院编　故宫出版社

图书在版编目（ＣＩＰ）数据

祝允明《草书自书诗帖》技法精讲/何晓东编写. ——北京：
故宫出版社，2013.12
（故宫珍藏历代名家墨迹技法精讲系列）
ISBN 978-7-5134-0517-1

Ⅰ．①祝… Ⅱ．①何… Ⅲ．①草书－书法 Ⅳ．
①J292.113.4

中国版本图书馆CIP数据核字(2013)第272095号

故宫珍藏历代名家墨迹技法精讲系列

祝允明《草书自书诗帖》技法精讲

总策划	王亚民 赵国英
主编	姚建杭
编写	何晓东
责任编辑	程同根 王静
装帧设计	吴涤生 刘远
责任印制	马静波
出版发行	故宫出版社
图片提供	故宫博物院资料信息中心
地址	北京市东城区景山前街4号
邮编	一〇〇〇〇九
电话	〇一〇—八五〇〇七八一六　〇一〇—八五〇〇七八〇八
传真	〇一〇—六五一二九四七九
制作	保定市彩虹艺雅印刷有限公司
印刷	北京盛通印刷股份有限公司
开本	八开
印张	七·二五
版次	二〇一三年十二月第一版　二〇一三年十二月第一次印刷
书号	ISBN 978-7-5134-0517-1
定价	二十八元

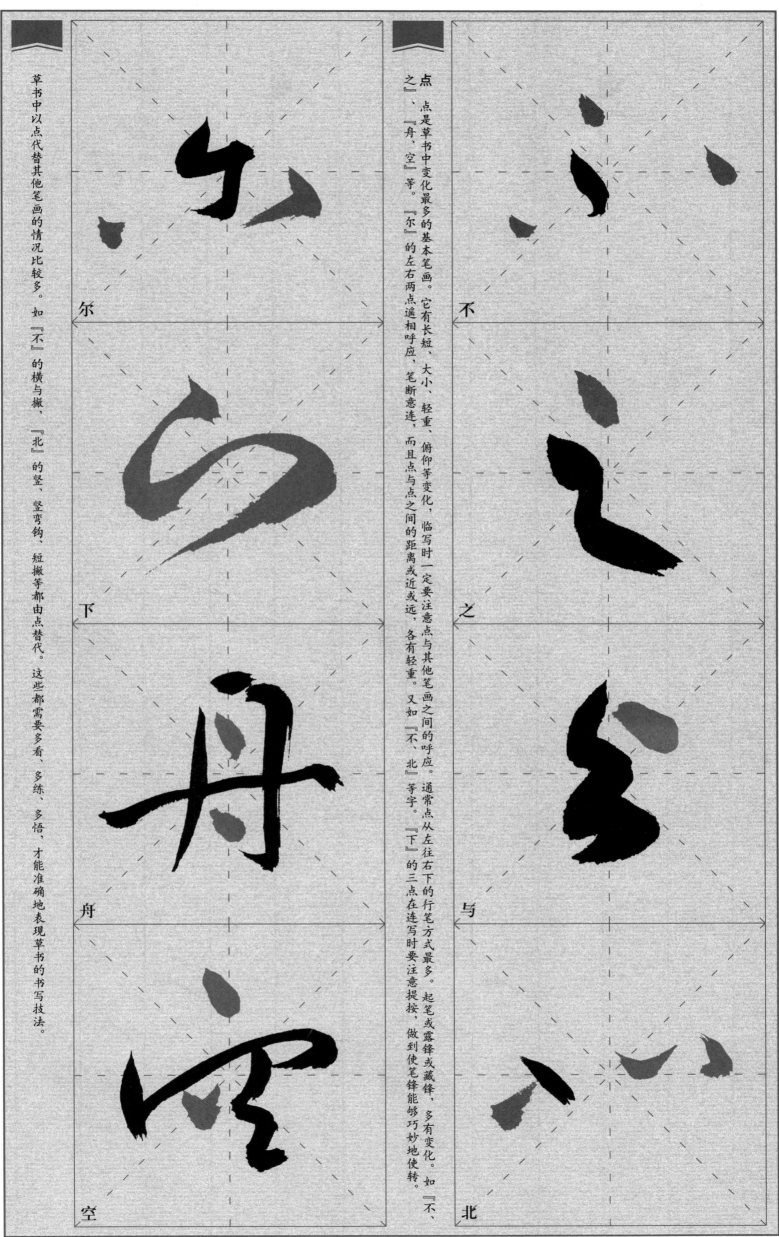

点，点是草书中变化最多的基本笔画。它有长短、大小、轻重、俯仰等变化，临写时一定要注意点与其他笔画之间的呼应。通常点从左往右下的行笔方式最多。起笔或露锋或藏锋，多有变化。如『不、之』、『舟、空』等。『尔』的左右两点遥相呼应，笔断意连，而且点与点之间的距离或近或远，各有轻重。又如『不、北』等字。『下』的三点在连写时要注意提按，做到使笔锋能够巧妙地使转。

草书中以点代替其他笔画的情况比较多。如『不』的横与撇、『北』的竖、竖弯钩、短撇等都由点替代。这些都需要多看、多练、多悟，才能准确地表现草书的书写技法。

不　之　与　北　尔　下　舟　空

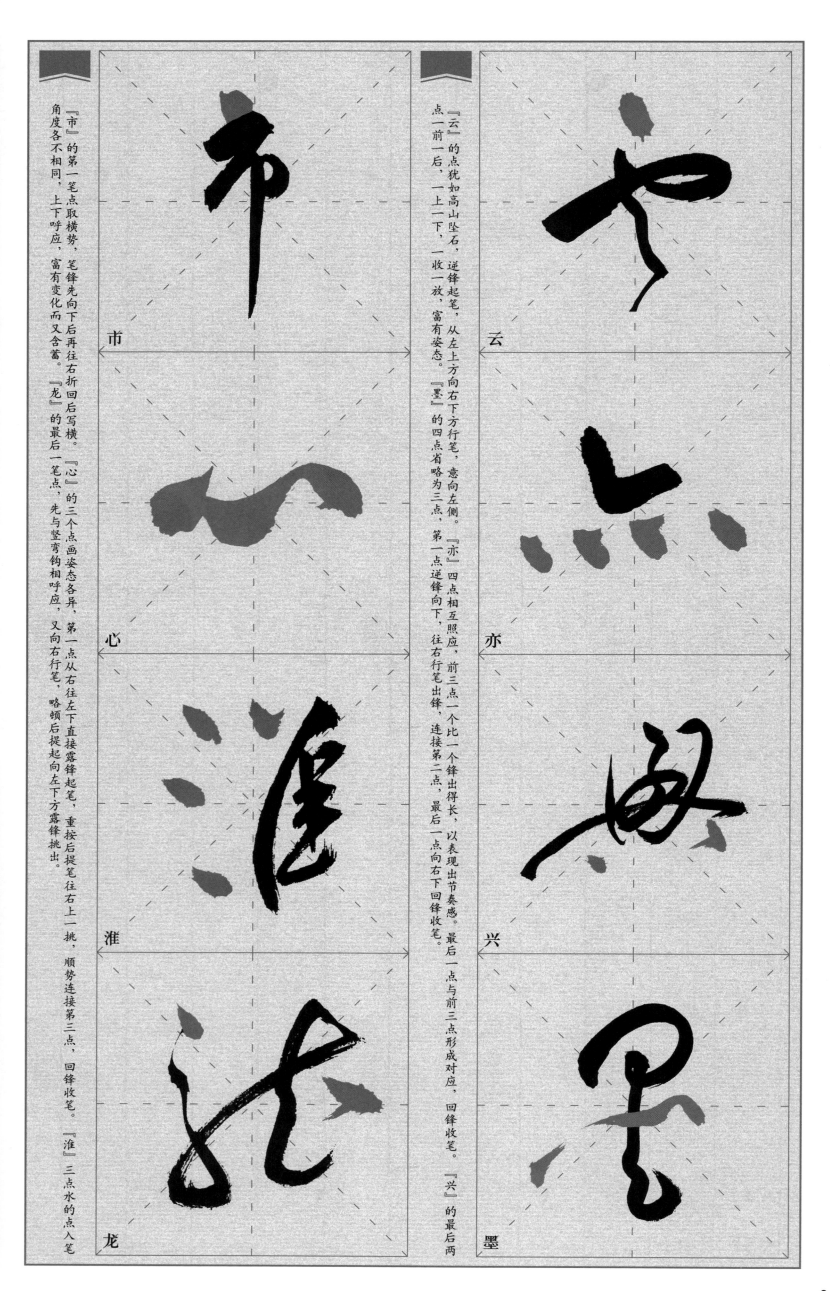

云的点，犹如高山坠石，逆锋起笔，从左上方向右下方行笔，意向左侧。「墨」的四点省略为三点，第一点逆锋向下，往右行笔出锋，连接第二点，最后一点向右下回锋收笔。「亦」四点相互照应，前三点一个比一个锋出得长，以表现出节奏感。最后一点与前三点形成对应，回锋收笔。「兴」的最后两点一前一后，一上一下，一收一放，富有姿态。

云

亦

兴

墨

市的第一笔点取横势，笔锋先向下后再往右折回后写横。「心」的三个点画姿态各异，第一点从右往左下直接露锋起笔，重按后提笔往右上一挑，顺势连接第三点，回锋收笔。「淮」三点水的点入笔角度各不相同，上下呼应，富有变化而又含蓄。「龙」的最后一笔点，先与竖弯钩相呼应，又向右行笔，略顿后提起向左下方露锋挑出。

市

心

淮

龙

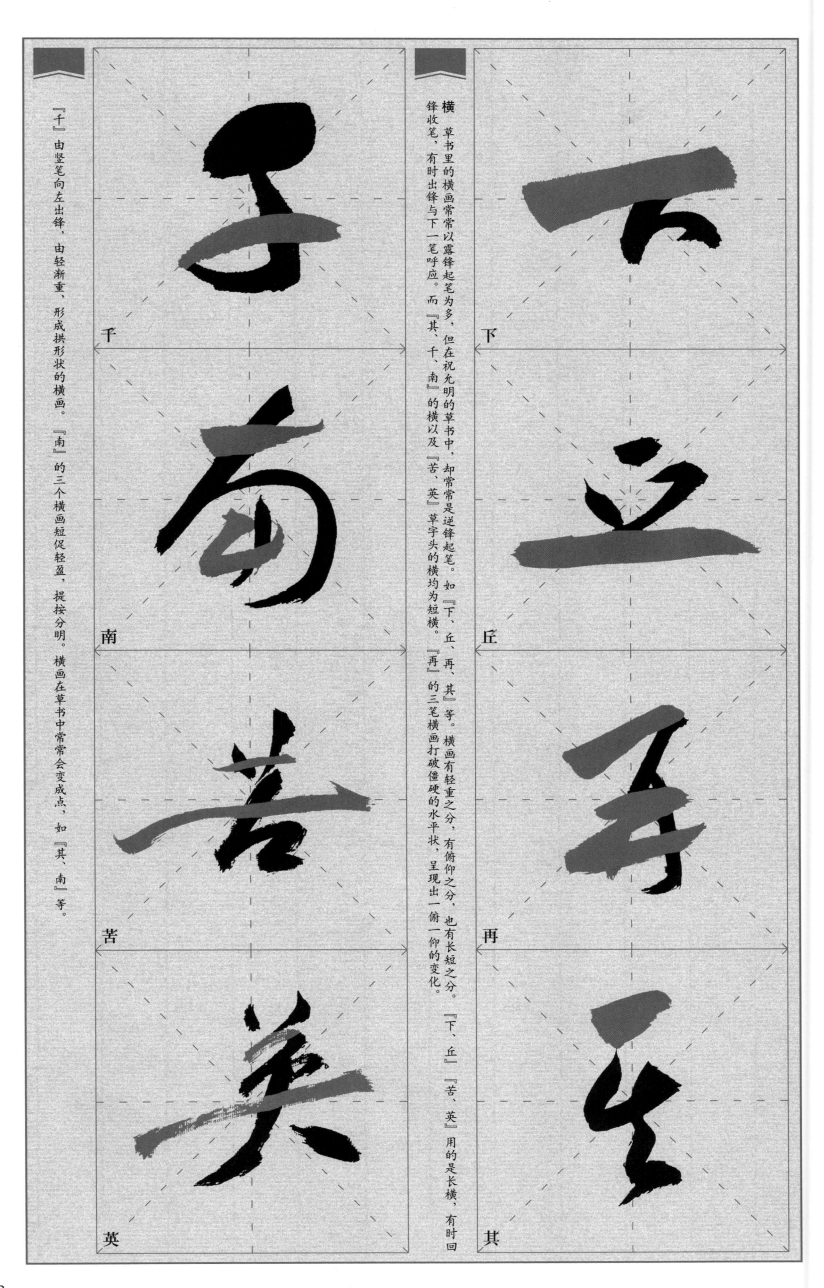

横，草书里的横画常常以露锋起笔为多，但在祝允明的草书中，却常常是逆锋起笔。如『下、丘、再、其』等。横画有轻重之分，有俯仰之分，也有长短之分。

『下、丘』『苦、英』用的是长横，有时回锋收笔，有时出锋与下一笔呼应。而『其、千、南』的横以及『苦、英』草字头的横均为短横。『再』的三笔横画打破僵硬的水平状，呈现出一俯一仰的变化。

下　丘　再　其

『千』由竖笔向左出锋，由轻渐重，形成拱形状的横画。

『南』的三个横画短促轻盈，提按分明。横画在草书中常常会变成点，如『其、南』等。

千　南　苦　英

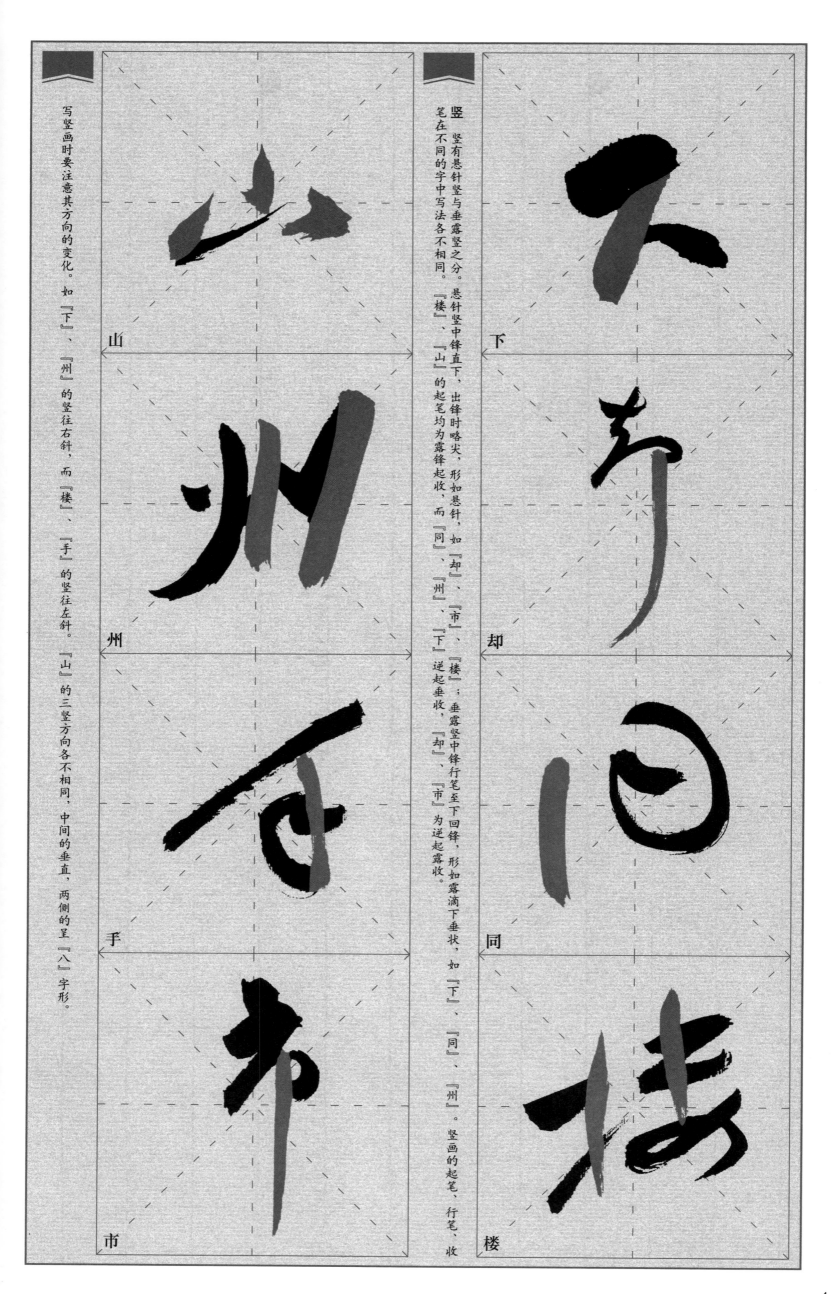

竖　竖有悬针竖与垂露竖之分。悬针竖中锋直下，出锋时略尖，形如悬针，如『却』、『市』、『楼』；垂露竖中锋行笔至下回锋，形如露滴下垂状，如『下』、『同』、『州』。竖画的起笔、行笔、收笔在不同的字中写法各不相同。『楼』、『山』的起笔均为露锋起收，而『同』、『州』、『下』逆起垂收，『却』、『市』为逆起露收。

下

却

同

楼

写竖画时要注意其方向的变化。如『下』、『州』的竖往右斜，而『楼』、『手』的竖往左斜。『山』的三竖方向各不相同，中间的垂直，两侧的呈『八』字形。

山

州

手

市

4

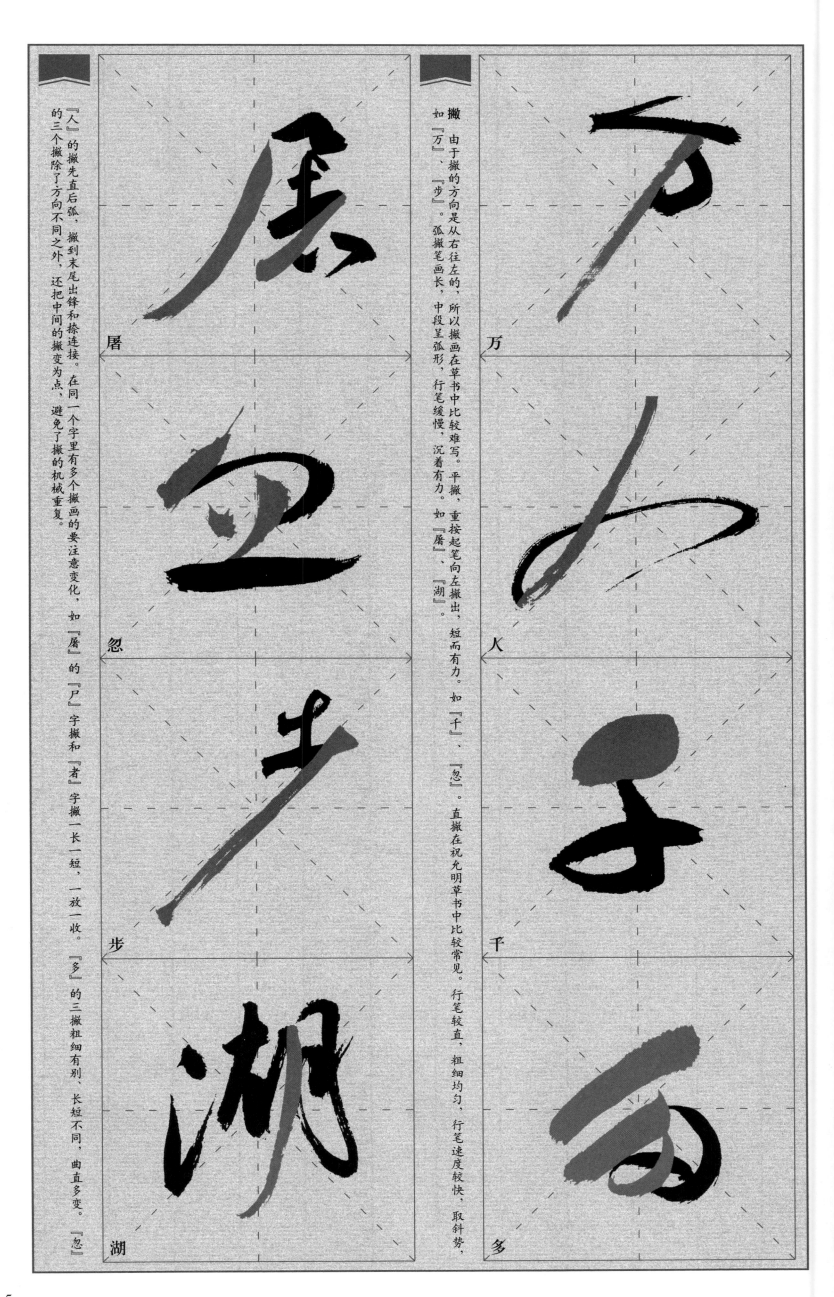

右：

撇由于撇的方向是从右往左的，所以撇画在草书中比较难写。平撇，重按起笔向左撇出，短而有力。如『千』、『忽』。直撇在祝允明草书中比较常见，行笔较直，粗细均匀，行笔速度快，取斜势，如『万』、『步』。弧撇笔画长，中段呈弧形，行笔缓慢，沉着有力。如『屠』、『湖』。

万　人　千　多

左：

『人』的三撇先直后弧，撇到末尾出锋和捺连接。在同一个字里有多个撇画的要注意变化，如『屠』的『尸』字撇和『者』字撇一长一短，一放一收。『多』的三撇粗细有别，长短不同，曲直多变。『忽』的三个撇除了方向不同之外，还把中间的撇变为点，避免了撇的机械重复。

屠　忽　步　湖

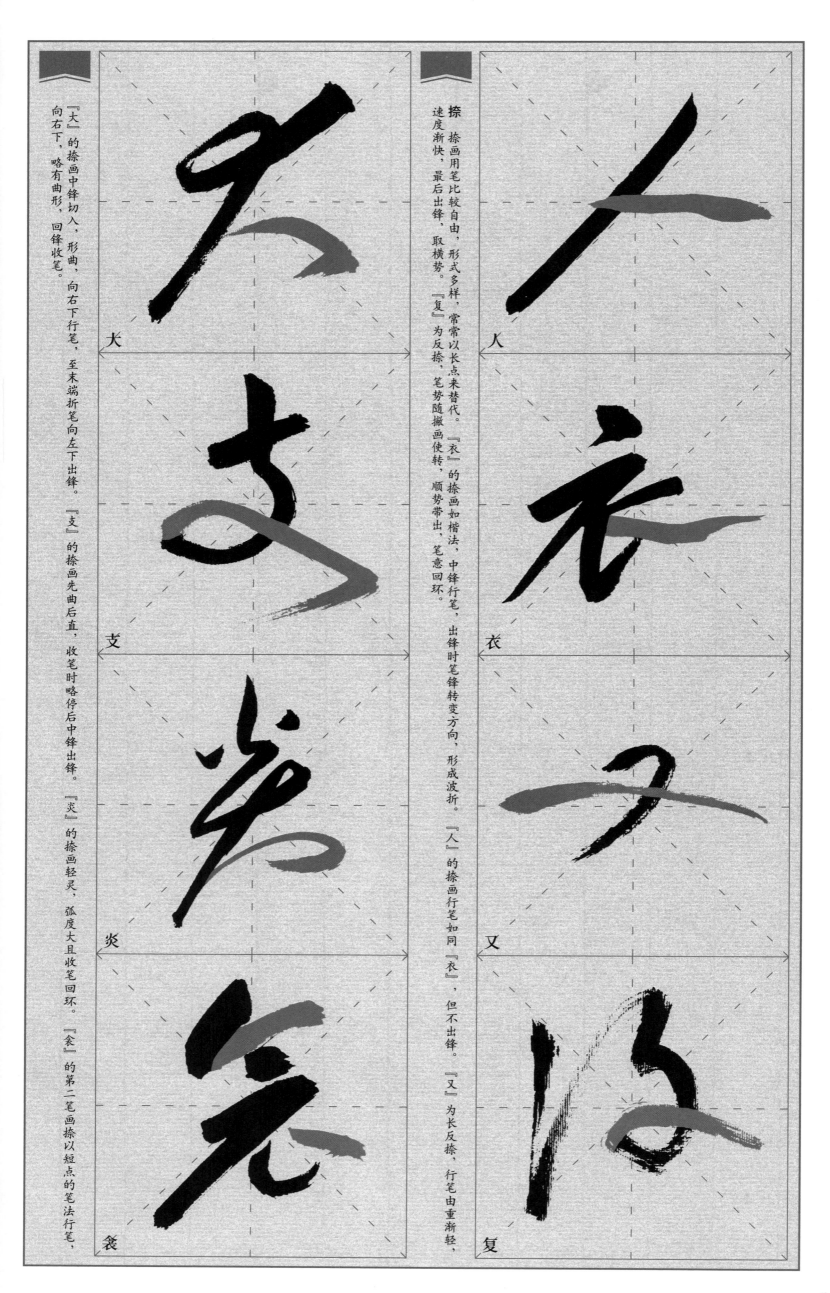

捺

捺画用笔比较自由，形式多样，常常以长点来替代。速度渐快，最后出锋，取横势。

『衣』的捺画如楷法，中锋行笔，出锋时笔锋转变方向，形成波折。

『复』为反捺，笔势随撇画使转，顺势带出，笔意回环。

『人』的捺画行笔如同『衣』，但不出锋。

『又』为长反捺，行笔由重渐轻，速度渐快。

人 衣 又 复

『大』的捺画中锋切入，形曲，向右下行笔，至末端折笔向左下出锋。向右下，略有曲形，回锋收笔。

『支』的捺画先曲后直，收笔时略停后中锋出锋。

『炎』的捺画轻灵，弧度大且收笔回环。

『袭』的第二笔画捺以短点的笔法行笔，

大 支 炎 袭

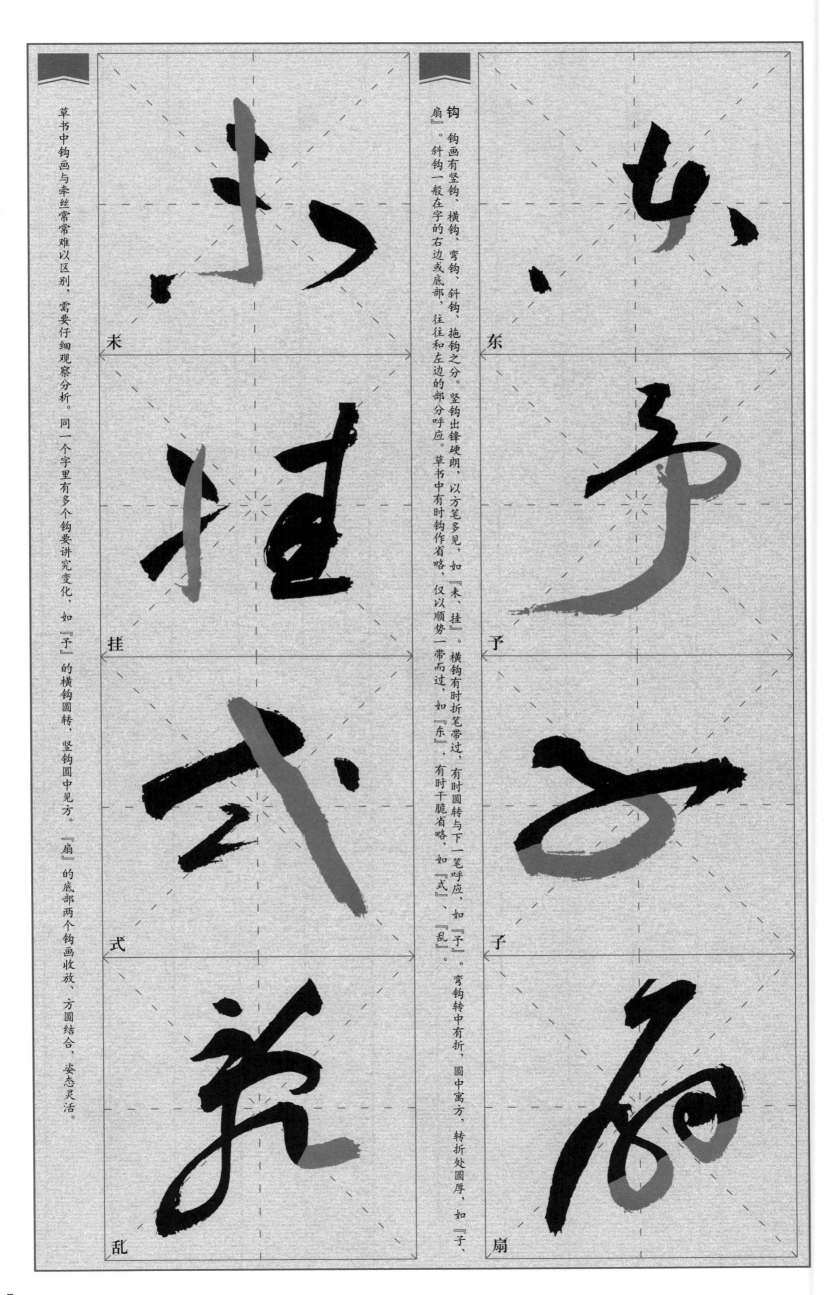

钩

钩画有竖钩、横钩、弯钩、斜钩、拖钩之分。竖钩出锋硬朗，以方笔多见，如『未、挂』。横钩有时折笔带过，有时圆转与下一笔呼应，如『子』。斜钩一般在字的右边或底部，往往和左边的部分呼应。草书中有时钩作省略，仅以顺势一带而过，如『东』，有时干脆省略，如『式』、『乱』。弯钩转中有折，圆中寓方，转折处圆厚，如『子、扇』。

草书中钩画与牵丝常常难以区别，需要仔细观察分析。同一个字里有多个钩要讲究变化，如『予』的横钩圆转，竖钩圆中见方。『扇』的底部两个钩画收放、方圆结合，姿态灵活。

东

予

子

扇

未

挂

式

乱

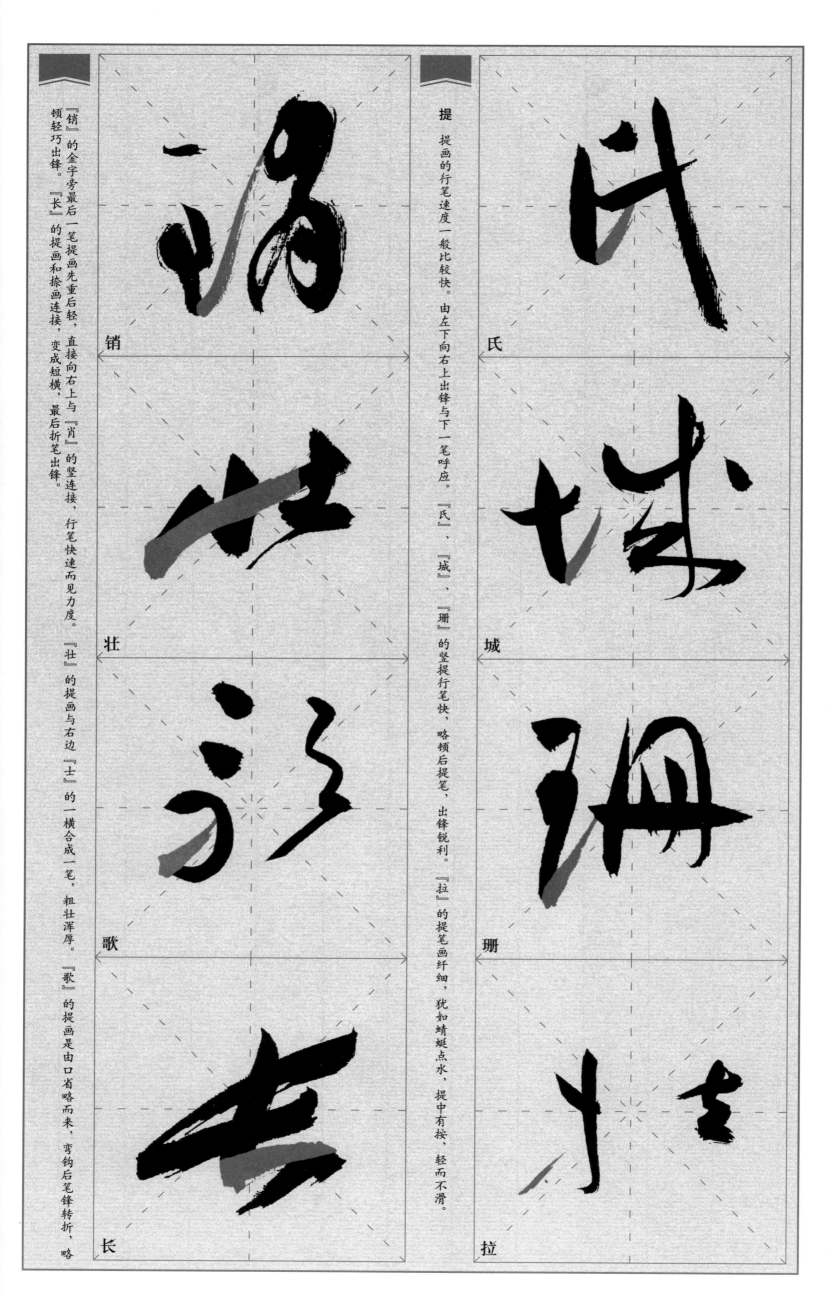

提　提画的行笔速度一般比较快。由左下向右上出锋与下一笔呼应。『氏』、『城』、『珊』的竖提行笔快，略顿后提笔，出锋锐利。『拉』的提笔画纤细，犹如蜻蜓点水，提中有按，轻而不滑。

氏　城　珊　拉

『销』的金字旁最后一笔提画先重后轻，直接向右上与『肖』的竖连接，行笔快速而见力度。『长』的提画和捺画连接，变成短横，最后折笔出锋。『壮』的提画与右边『士』的一横合成一笔，粗壮浑厚。『歌』的提画是由口省略而来，弯钩后笔锋转折，略顿轻巧出锋。

销　壮　歌　长

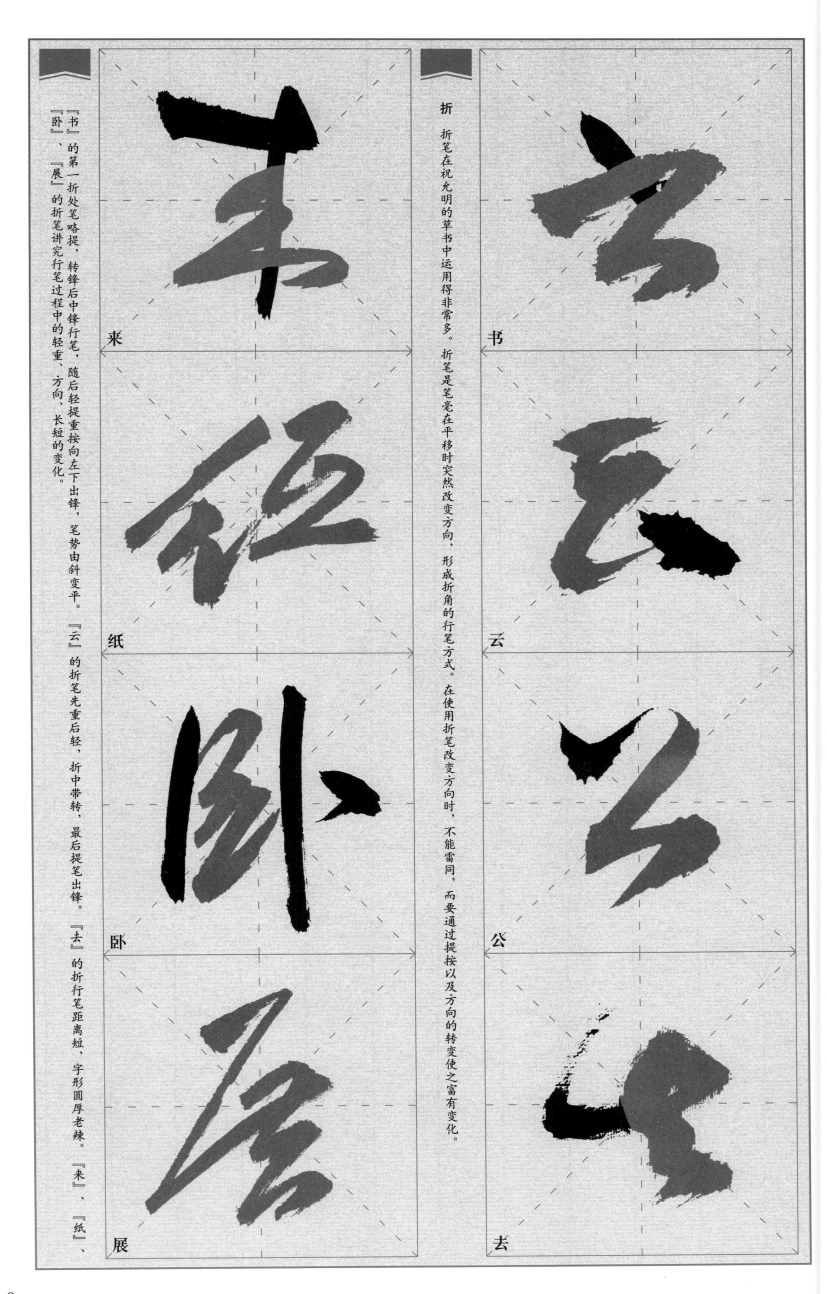

折

折笔在祝允明的草书中运用得非常多。

折笔是笔毫在平移时突然改变方向，形成折角的行笔方式。

在使用折笔改变方向时，不能雷同，而要通过提按以及方向的转变使之富有变化。

书

云

公

去

『书』的第一折处笔略提，转锋后中锋行笔，随后轻提重按向左下出锋，笔势由斜变平。

『云』的折笔先重后轻，折中带转，最后提笔出锋。

『去』的折行笔距离短，字形圆厚老辣。

『来』、『纸』、『卧』、『展』的折笔讲究行笔过程中的轻重、方向、长短的变化。

来

纸

卧

展

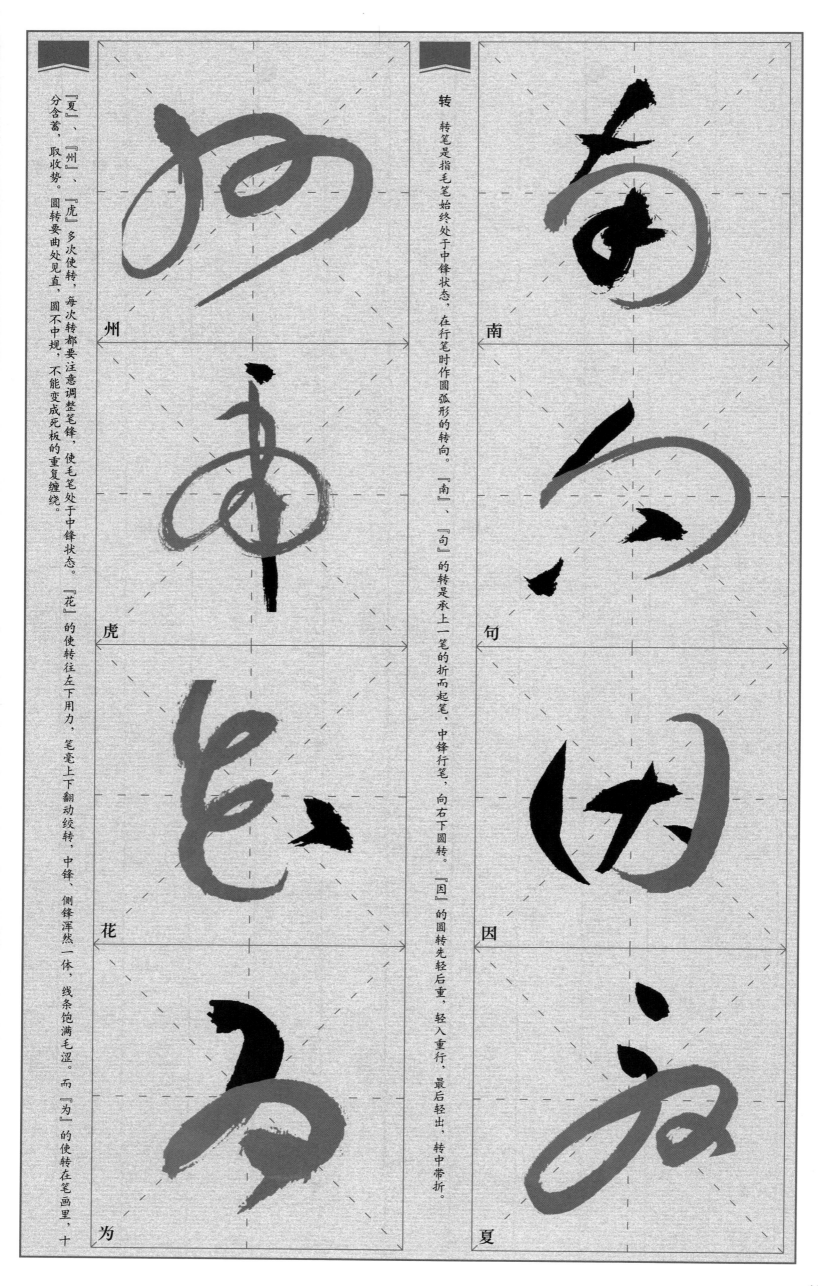

转

转笔是指毛笔始终处于中锋状态，在行笔时作圆弧形的转向。『南』、『句』的转是承上一笔的折而起笔，中锋行笔，向右下圆转。『因』的圆转先轻后重，轻入重行，最后轻出，转中带折。

南

句

因

夏

『夏』、『州』、『虎』多次使转，每次转都要注意调整笔锋，使毛笔处于中锋状态。『花』的使转往左下用力，笔毫上下翻动绞转，中锋、侧锋浑然一体，线条饱满毛涩。而『为』的使转在笔画里，十分含蓄，取收势。

圆转要曲处见直，圆不中规，不能变成死板的重复缠绕。

州

虎

花

为

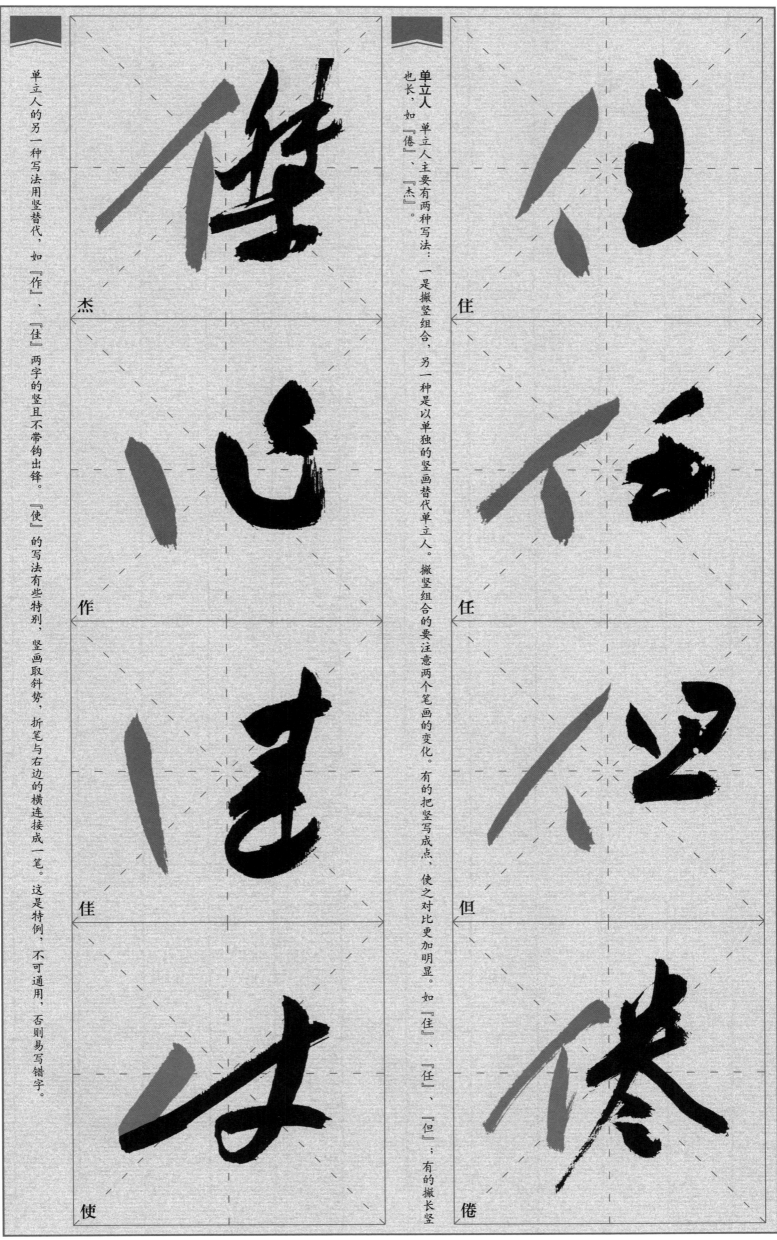

单立人，单立人主要有两种写法：一是撇竖组合，另一种是以单独的竖画替代单立人。撇竖组合的要注意两个笔画的变化。有的把竖写成点，使之对比更加明显。如『住』、『任』、『但』；有的撇长竖也长，如『倦』、『杰』。

住

任

但

倦

单立人的另一种写法用竖替代，如『作』、『佳』两字的竖且不带钩出锋。『使』的写法有些特别，竖画取斜势，折笔与右边的横连接成一笔。这是特例，不可通用，否则易写错字。

杰

作

佳

使

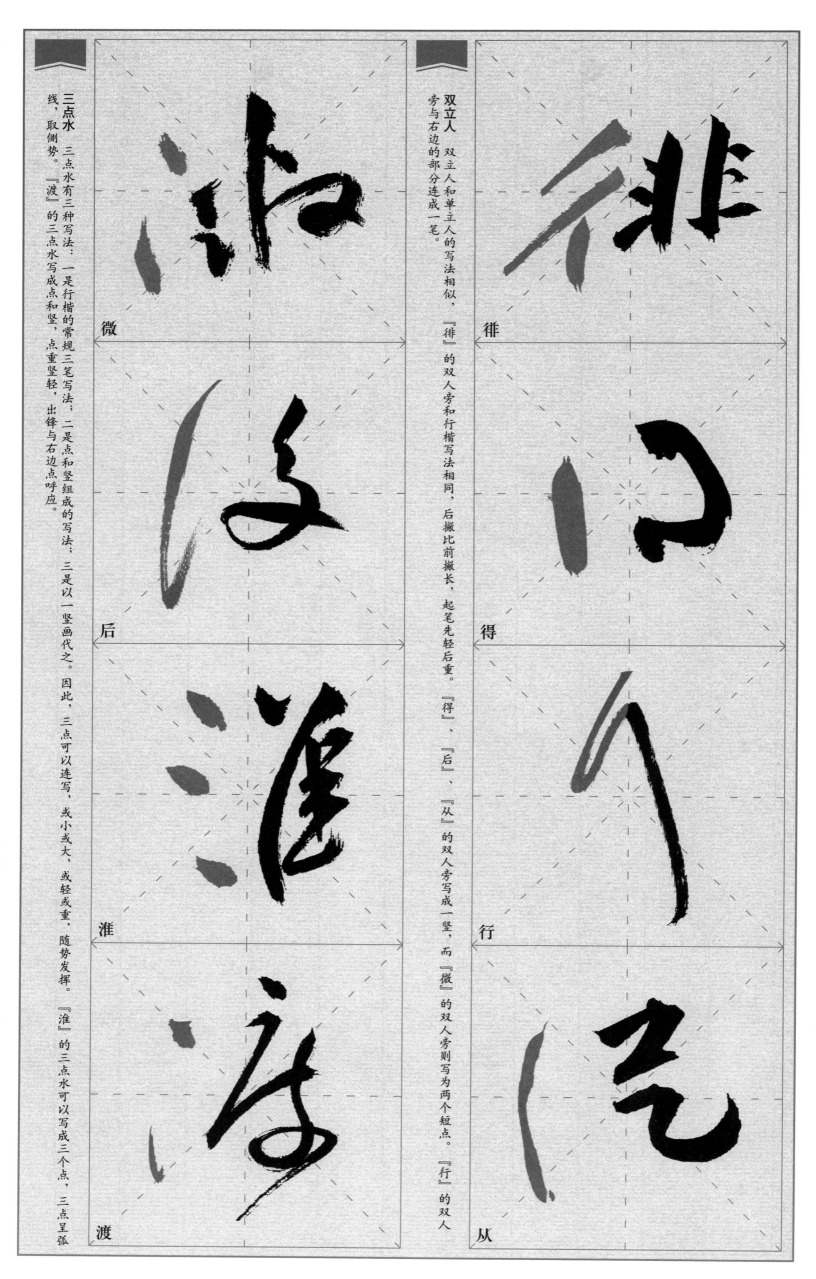

双立人　双立人和单立人的写法相似，『徘』的双人旁和行楷写法相同，后撇比前撇长，起笔先轻后重。『得』、『后』、『从』的双人旁写成一竖，而『微』的双人旁则写为两个短点。『行』的双人旁与右边的部分连成一笔。

徘

得

行

从

三点水　三点水有三种写法：一是行楷的常规三笔写法；二是点和竖组成的写法；三是以一竖画代之。因此，三点可以连写，或小或大，或轻或重，随势发挥。『淮』的三点水可以写成三个点，三点呈弧线，取侧势。『渡』的三点水写成点和竖，点重竖轻，出锋与右边点呼应。

微

后

淮

渡

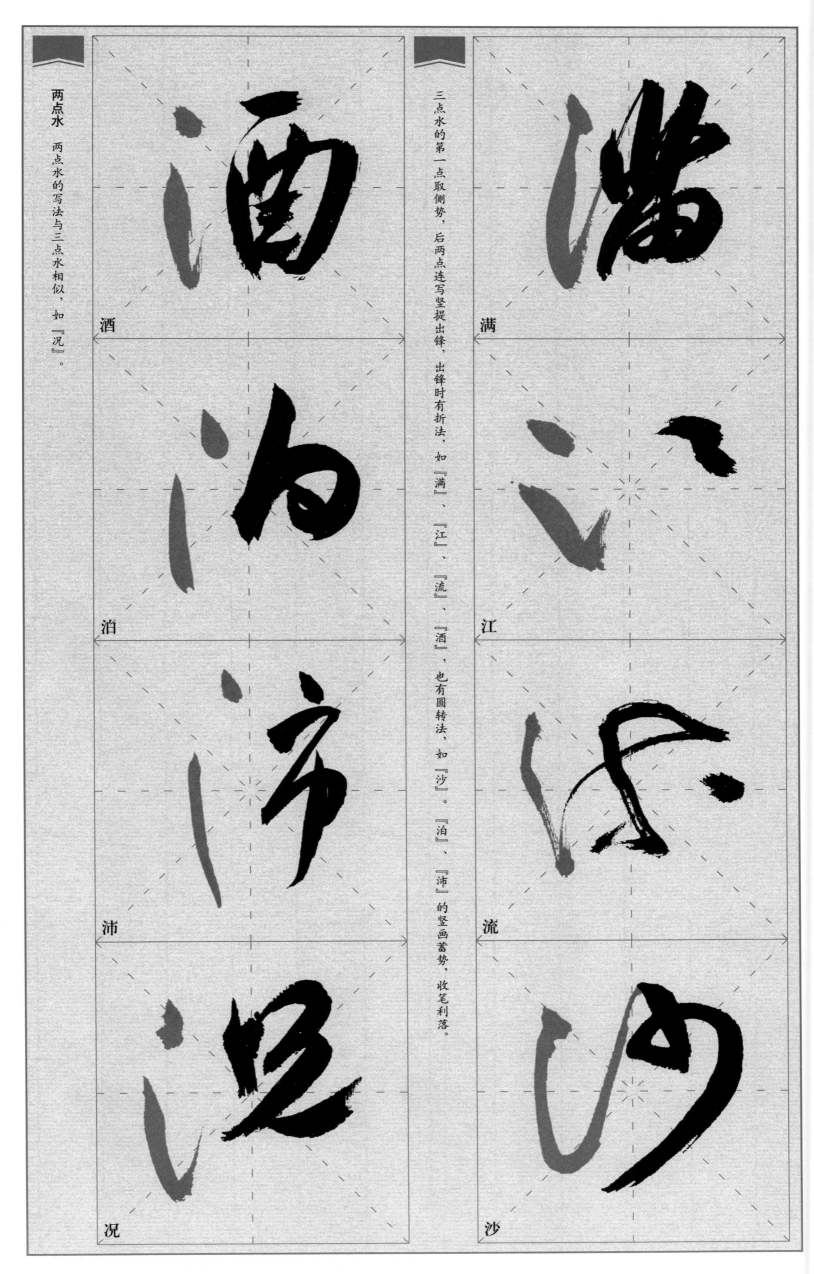

三点水的第一点取侧势，后两点连写竖提出锋，出锋时有折法，如『满』、『江』、『流』、『酒』，也有圆转法，如『沙』。『泊』、『沛』的竖画蓄势，收笔利落。

满

江

流

沙

两点水 两点水的写法与三点水相似，如『况』。

酒

泊

沛

况

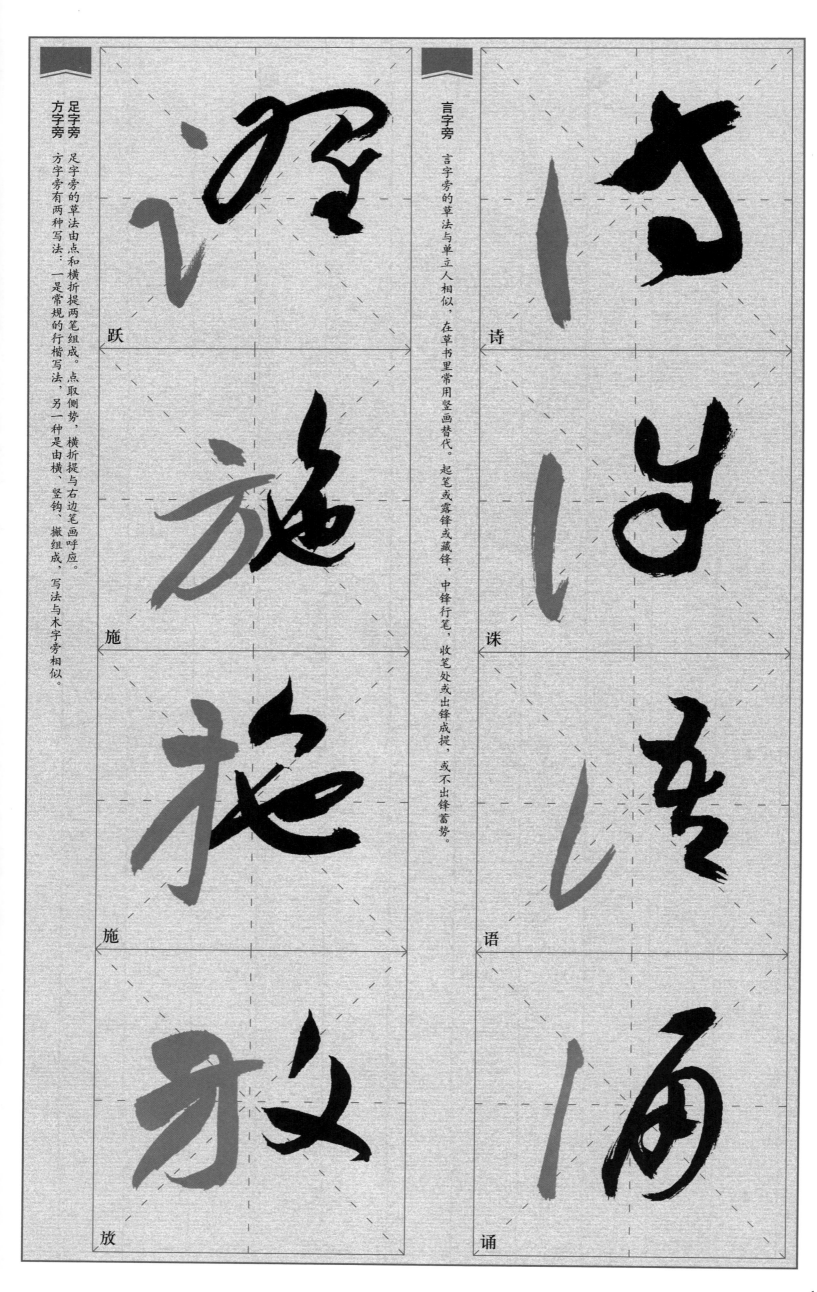

言字旁　言字旁的草法与单立人相似，在草书里常用竖画替代。起笔或露锋或藏锋，中锋行笔，收笔处或出锋成提，或不出锋蓄势。

诗

诔

语

诵

足字旁　足字旁的草法由点和横折提两笔组成。点取侧势，横折提与右边笔画呼应。

方字旁　方字旁有两种写法：一是常规的行楷写法，另一种是由横、竖钩、撇组成，写法与木字旁相似。

跃

施

施

放

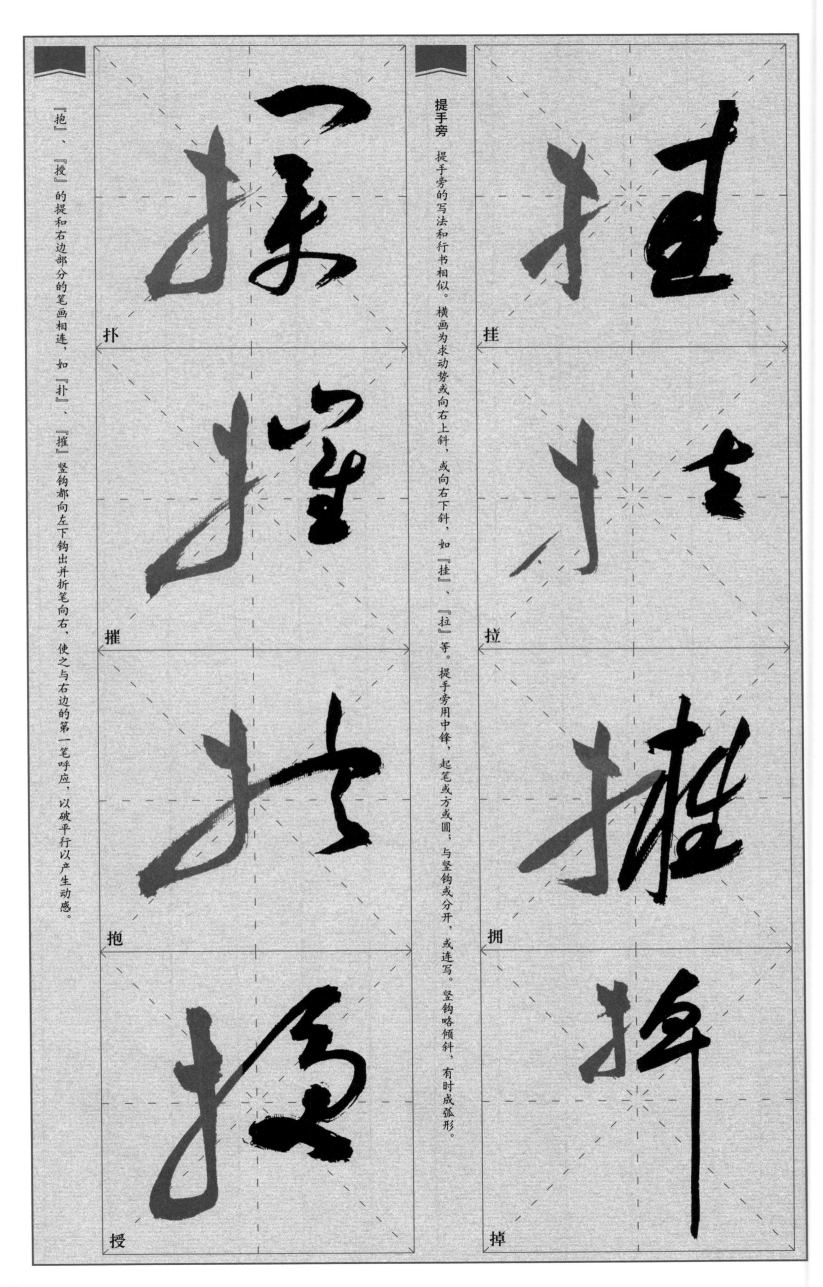

提手旁

提手旁的写法和行书相似。横画为求动势或向右上斜，或向右下斜，如「挂」、「拉」等。提手旁用中锋，起笔或方或圆；与竖钩或分开，或连写。竖钩略倾斜，有时成弧形。

挂

拉

拥

掉

「抱」、「授」的提和右边部分的笔画相连，如「扑」、「摧」竖钩都向左下钩出并折笔向右，使之与右边的第一笔呼应，以破平行以产生动感。

扑

摧

抱

授

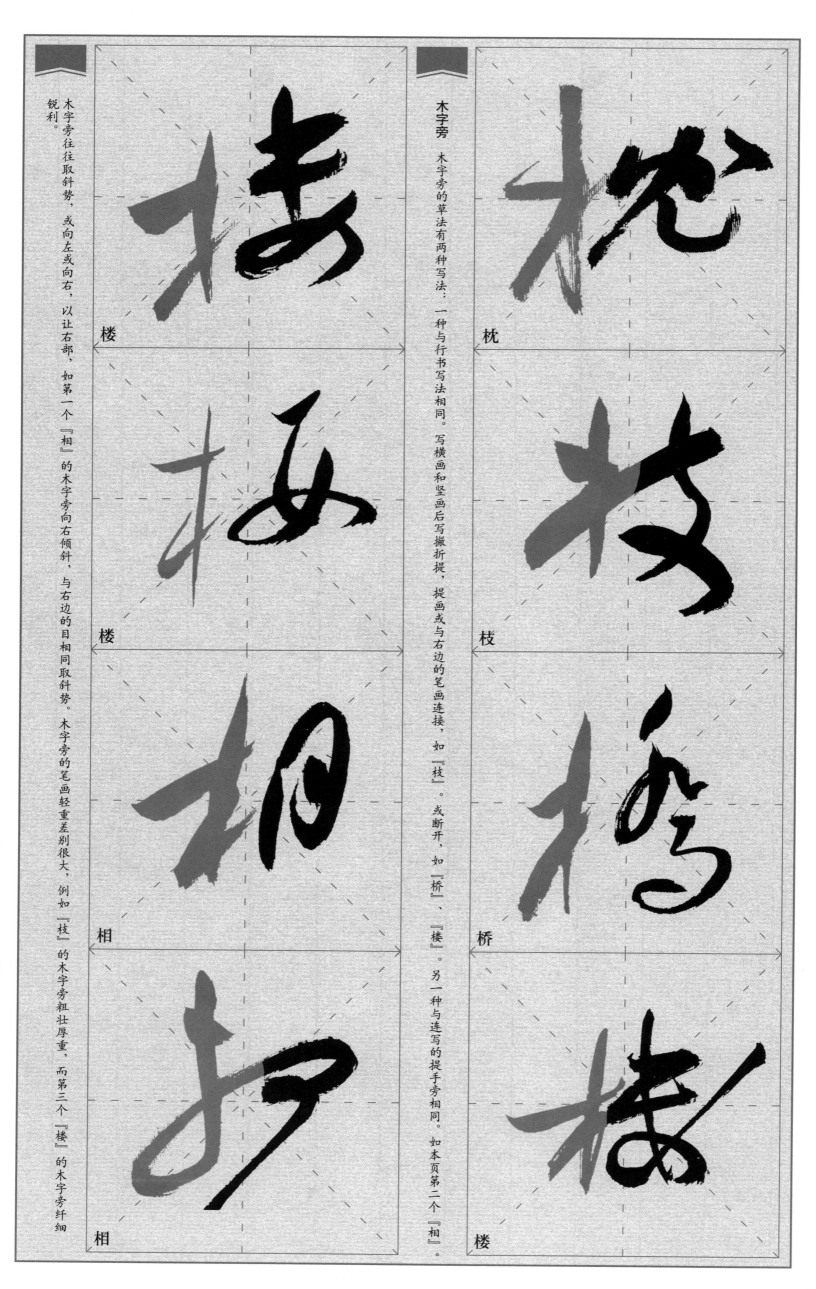

木字旁

木字旁的草法有两种写法：一种与行书写法相同。写横画和竖画后写撇折提，提画或与右边的笔画连接，如『枝』。或断开，如『桥』、『楼』。另一种与连写的提手旁相同。如本页第二个『相』。

枕

枝

桥

楼

木字旁往往取斜势，或向左或向右，以让右部，如第一个『相』的木字旁向右倾斜，与右边的目相同取斜势。

木字旁的笔画轻重差别很大，例如『枝』的木字旁粗壮厚重，而第三个『楼』的木字旁纤细锐利。

楼

梅

相

相

16

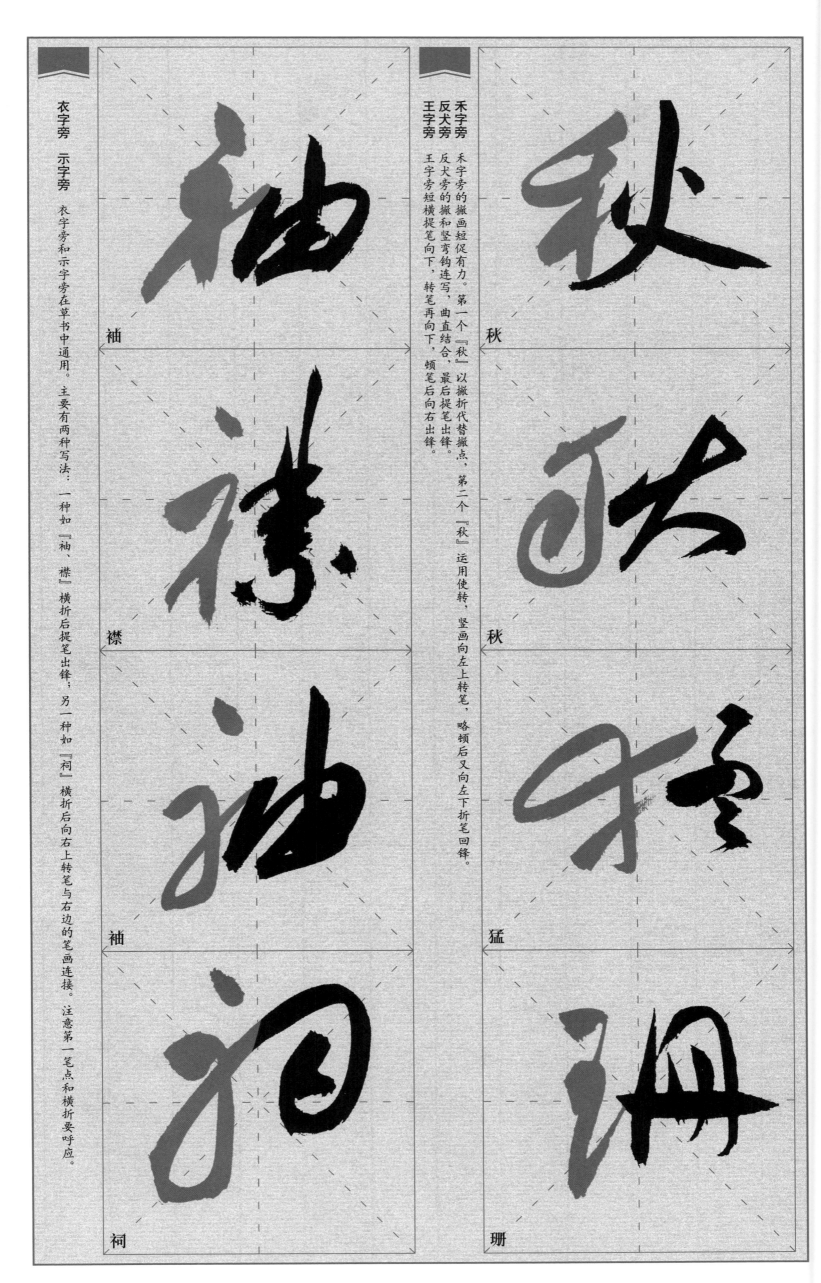

禾字旁
反犬旁
王字旁

禾字旁的撇画短促有力。第一个『秋』以撇折代替撇点，第二个『秋』运用使转，竖画向左上转笔，略顿后又向左下折笔回锋。

反犬旁的撇和竖弯钩连写，曲直结合，最后提笔出锋。

王字旁短横提笔向下，转笔再向下，顿笔后向右出锋。

秋
秋
狂
珊

衣字旁
示字旁

衣字旁和示字旁在草书中通用。主要有两种写法：一种如『袖、襟』横折后提笔出锋；另一种如『祠』横折后向右上转笔与右边的笔画连接。注意第一笔点和横折要呼应。

袖
襟
袖
祠

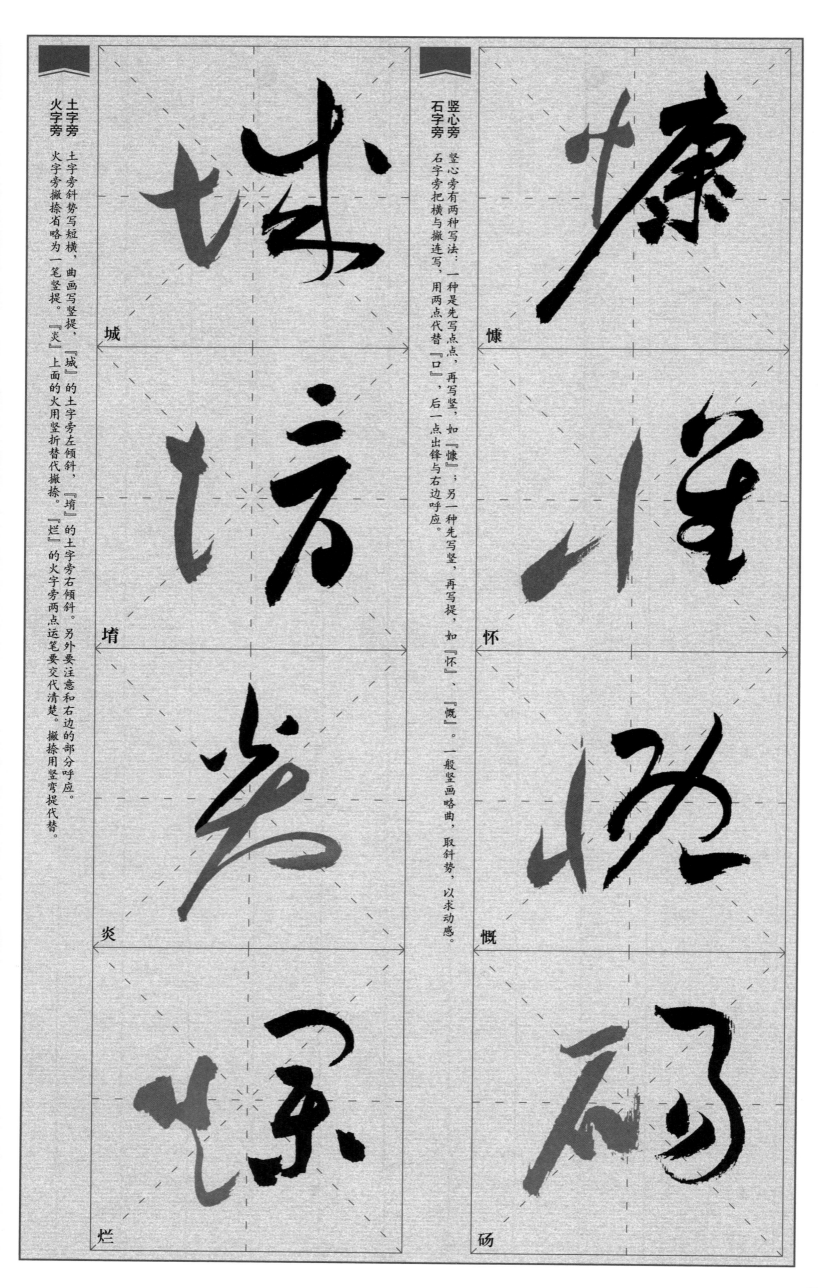

竖心旁　竖心旁有两种写法：一种是先写点，再写竖，如"慷"；另一种先写竖，再写提，如"怀"、"慨"。一般竖画略曲，取斜势，以求动感。

石字旁　石字旁把横与撇连写，用两点代替"口"，后一点出锋与右边呼应。

慷

怀

慨

砀

土字旁　土字旁斜势写短横，曲画写竖提，"城"的土字旁左倾斜，"堉"的土字旁右倾斜。另外要注意和右边的部分呼应。

火字旁　火字旁撇捺省略为一笔竖提。"炎"上面的火用竖折替代撇捺，"烂"的火字旁两点运笔要交代清楚。撇捺用竖弯提代替。

城

堉

炎

烂

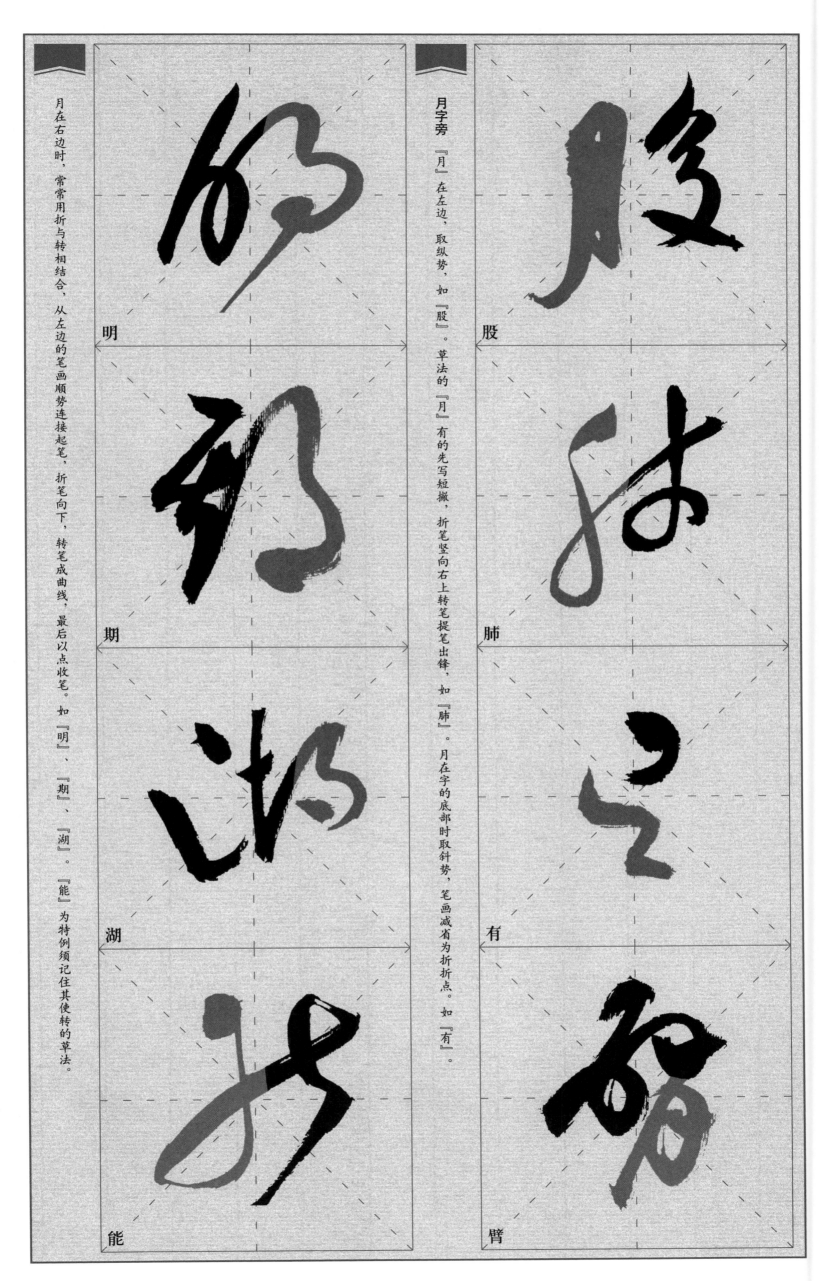

月字旁

『月』在左边，取纵势，如『股』。草法的『月』有的先写短撇，折笔竖向右上转笔提笔出锋，如『肺』。月在字的底部时取斜势，笔画减省为折折点。如『有』。

股

肺

有

臂

月在右边时，常常用折与转相结合，从左边的笔画顺势连接起笔，折笔向下，转笔成曲线，最后以点收笔。如『明』、『期』、『湖』。『能』为特例须记住其使转的草法。

明

期

湖

能

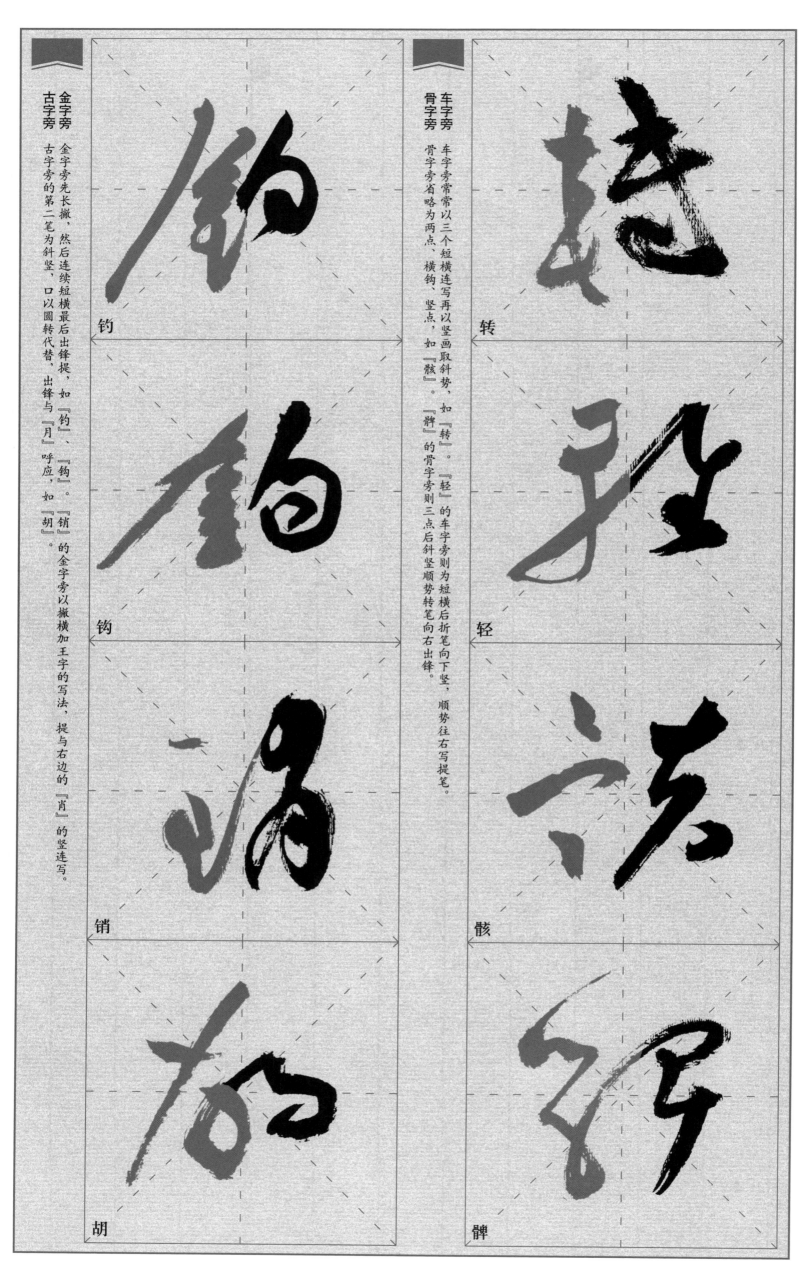

金字旁
古字旁

金字旁先长撇，然后连续短横最后出锋提，如『钓』、『钩』。『销』的金字旁以撇横加王字的写法，提与右边的『肖』的竖连写。

古字旁的第二笔为斜竖，口以圆转代替，出锋与『月』呼应，如『胡』。

钓

钩

销

胡

车字旁
骨字旁

车字旁常常以三个短横连写再以竖画取斜势，如『转』。『轻』的车字旁则为短横后折笔向下竖，顺势往右写提笔。

骨字旁省略为两点、横钩、竖点，如『骸』。『髀』的骨字旁则三点后斜竖顺势转笔向右出锋。

转

轻

骸

髀

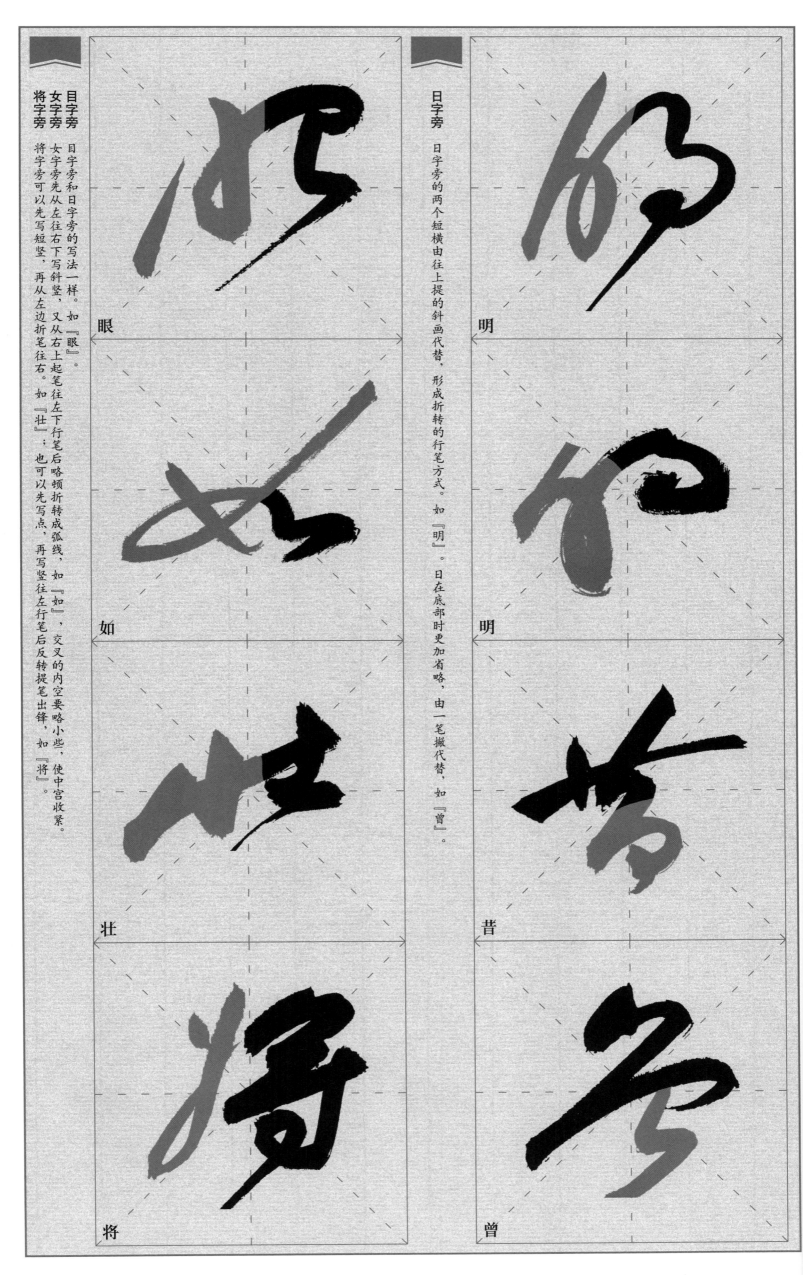

目字旁

目字旁和日字旁的写法一样。如『眼』。

女字旁

女字旁先从左往右下写斜竖，又从右上起笔往左下行笔后略顿折转成弧线，如『如』，交叉的内空要略小些，使中宫收紧。

将字旁

将字旁可以先写短竖，再从左边折笔往右。如『壮』；也可以先写点，再写竖往左行笔后反转提笔出锋，如『将』。

日字旁

日字旁的两个短横由往上提的斜画代替，形成折转的行笔方式。如『明』。日在底部时更加省略，由一笔撇代替，如『曾』。

眼

如

壮

将

明

明

昔

曾

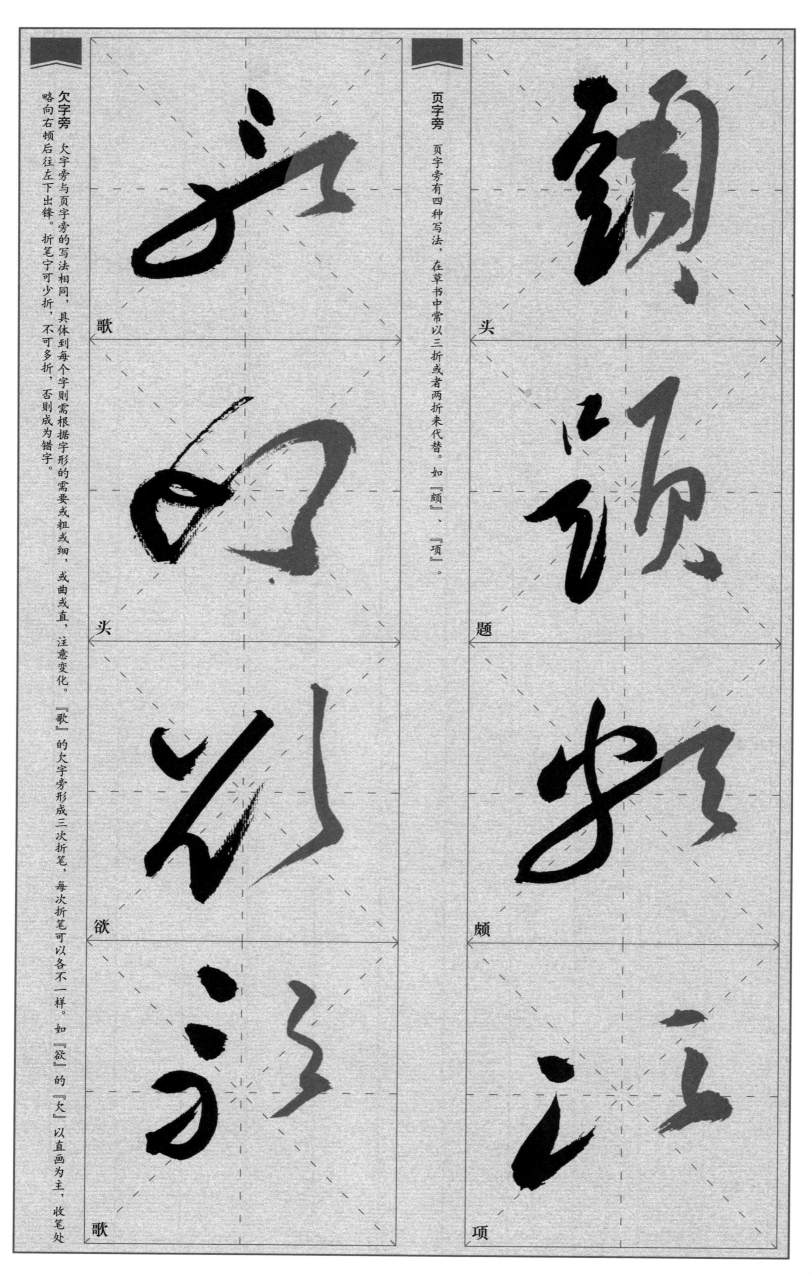

页字旁　页字旁有四种写法，在草书中常以三折或者两折来代替。如『颅』、『项』。

头

题

颅

项

欠字旁　欠字旁与页字旁的写法相同，具体到每个字旁则需根据字形的需要或粗或细，或曲或直，注意变化。

『歌』的欠字旁形成三次折笔，每次折笔可以各不一样。如『欲』的『欠』以直画为主，收笔处略向右顿后往左下出锋。折笔宁可少折，不可多折，否则成为错字。

歌

头

欲

歌

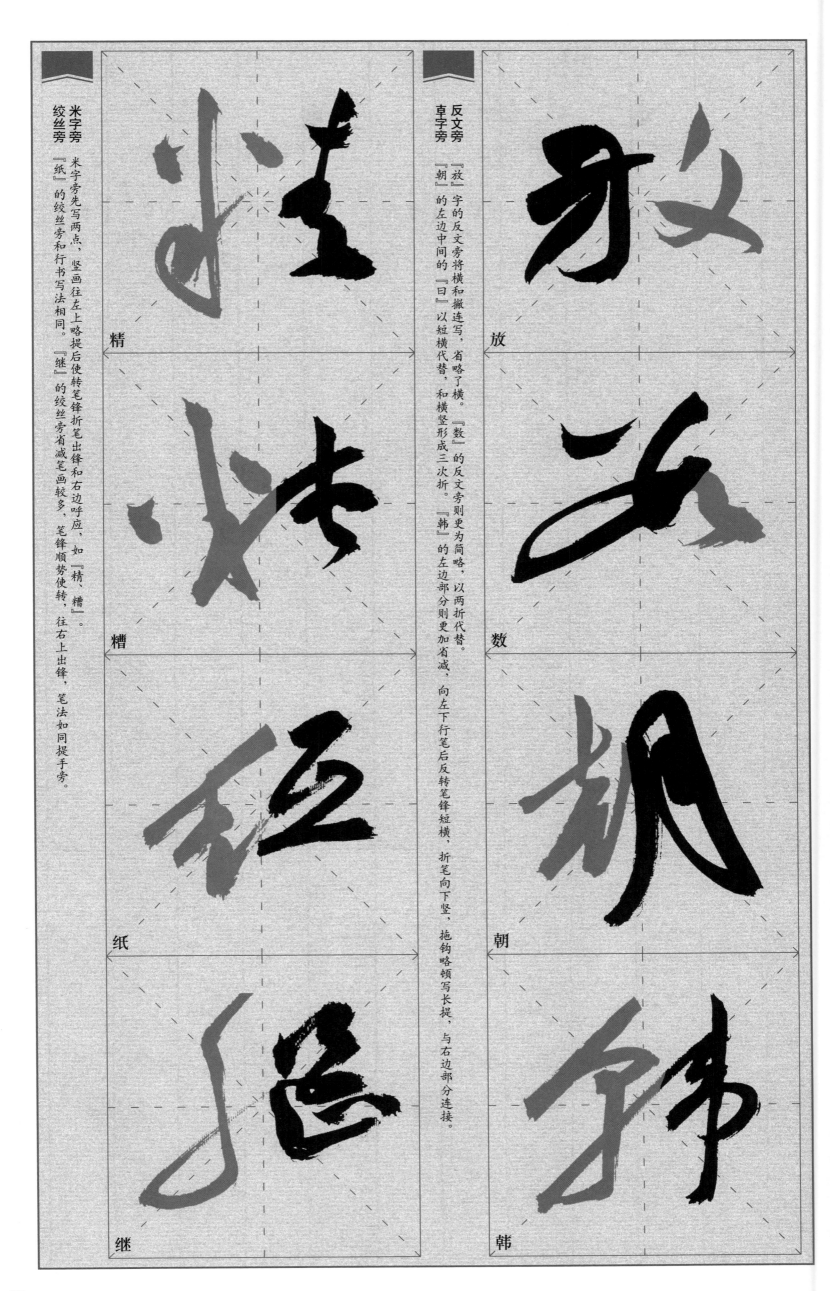

米字旁

绞丝旁

米字旁先写两点，竖画往左上略提后使转笔锋折笔出锋和右边呼应，如『精、糟』。

『纸』的绞丝旁和行书写法相同。

『继』的绞丝旁省减笔画较多，笔锋顺势使转，往右上出锋，笔法如同提手旁。

精

糟

纸

继

反文旁

卓字旁

『放』字的反文旁将横和撇连写，省略了横。『数』的反文旁则更为简略，以两折代替。

『朝』的左边中间的『日』以短横代替，和横竖形成三次折。

『韩』的左边部分则更加省减，向左下行笔后反转笔锋短横，折笔向下竖，拖钩略顿写长提，与右边部分连接。

放

数

朝

韩

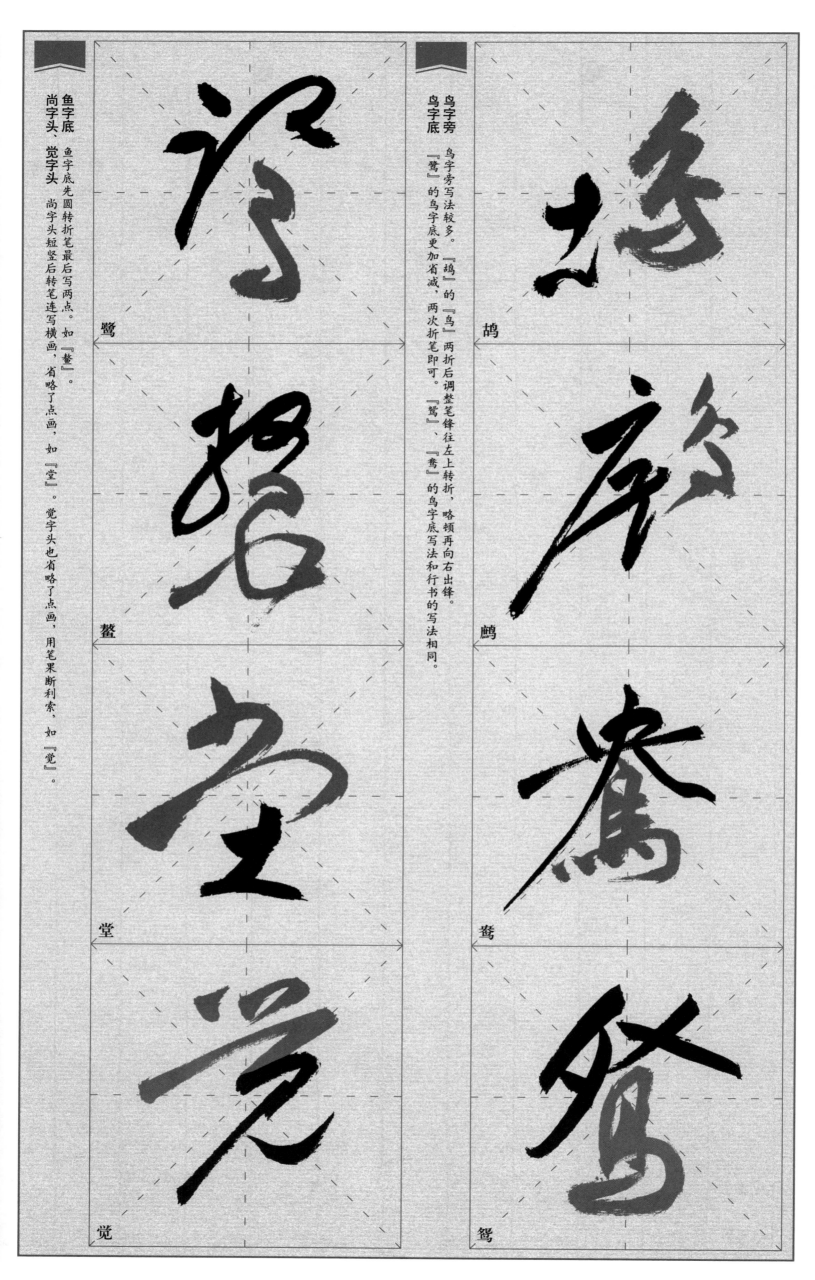

鸟字旁
鸟字底

鸟字旁写法较多。『鹄』的『鸟』两折后调整笔锋往左上转折，略顿再向右出锋。『鸶』的鸟字底更加省减，两次折笔即可。『鸶』、『鸳』的鸟字底写法和行书的写法相同。

鹄

鹏

鸶

鸳

鱼字底
尚字头、觉字头

鱼字底先圆转折笔最后写两点。如『鳌』。

尚字头短竖后转笔连写横画，省略了点画，如『堂』。

觉字头也省略了点画，用笔果断利索，如『觉』。

鹭

鳌

堂

觉

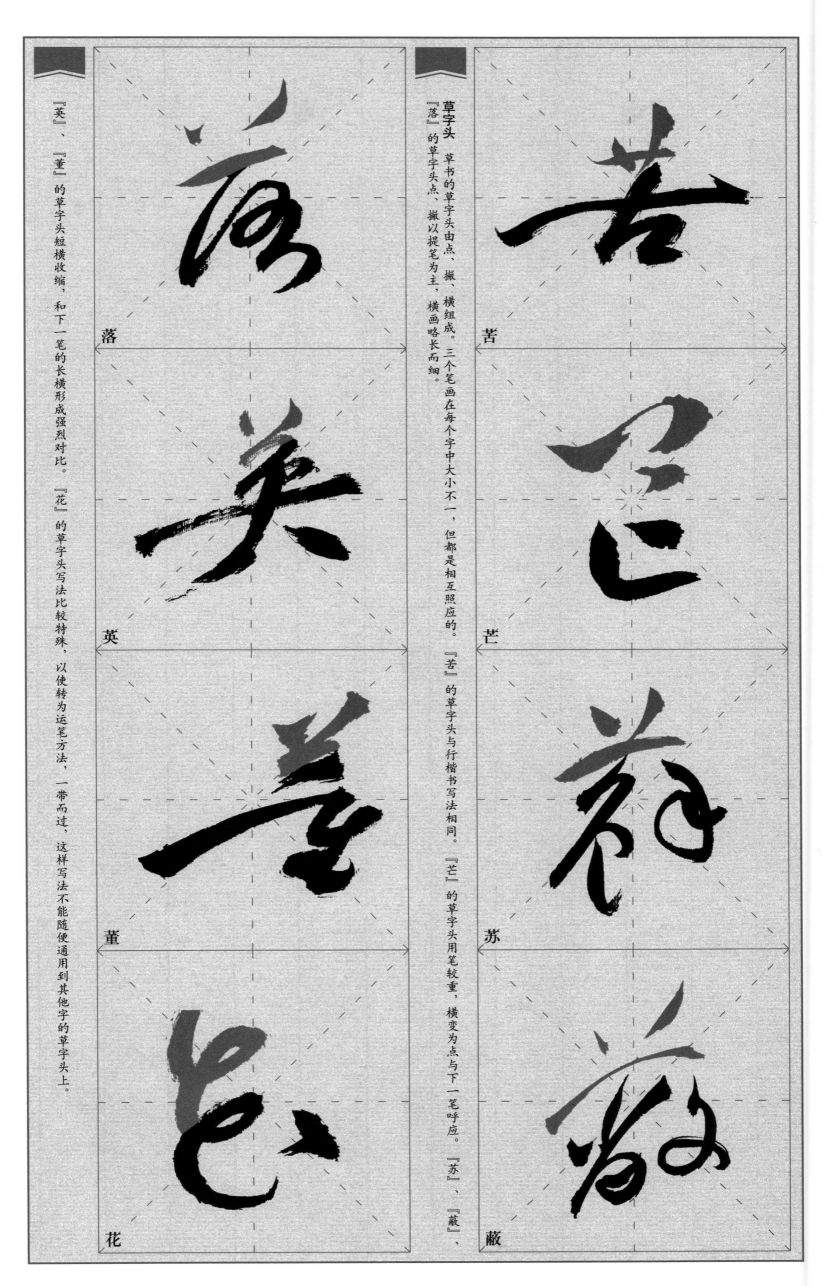

草字头　草书的草字头由点、撇、横组成。三个笔画在每个字中大小不一，但都是相互照应的。「苦」的草字头与行楷书写法相同。「芒」的草字头用笔较重，横变为点与下一笔呼应。「苏」、「蔽」、「落」的草字头点、撇以提笔为主，横画略长而细。

苦　芒　苏　蔽

「英」、「董」的草字头短横收缩，和下一笔的长横形成强烈对比。「花」的草字头写法比较特殊，以使转为运笔方法，一带而过，这样写法不能随便通用到其他字的草字头上。

落　英　董　花

25

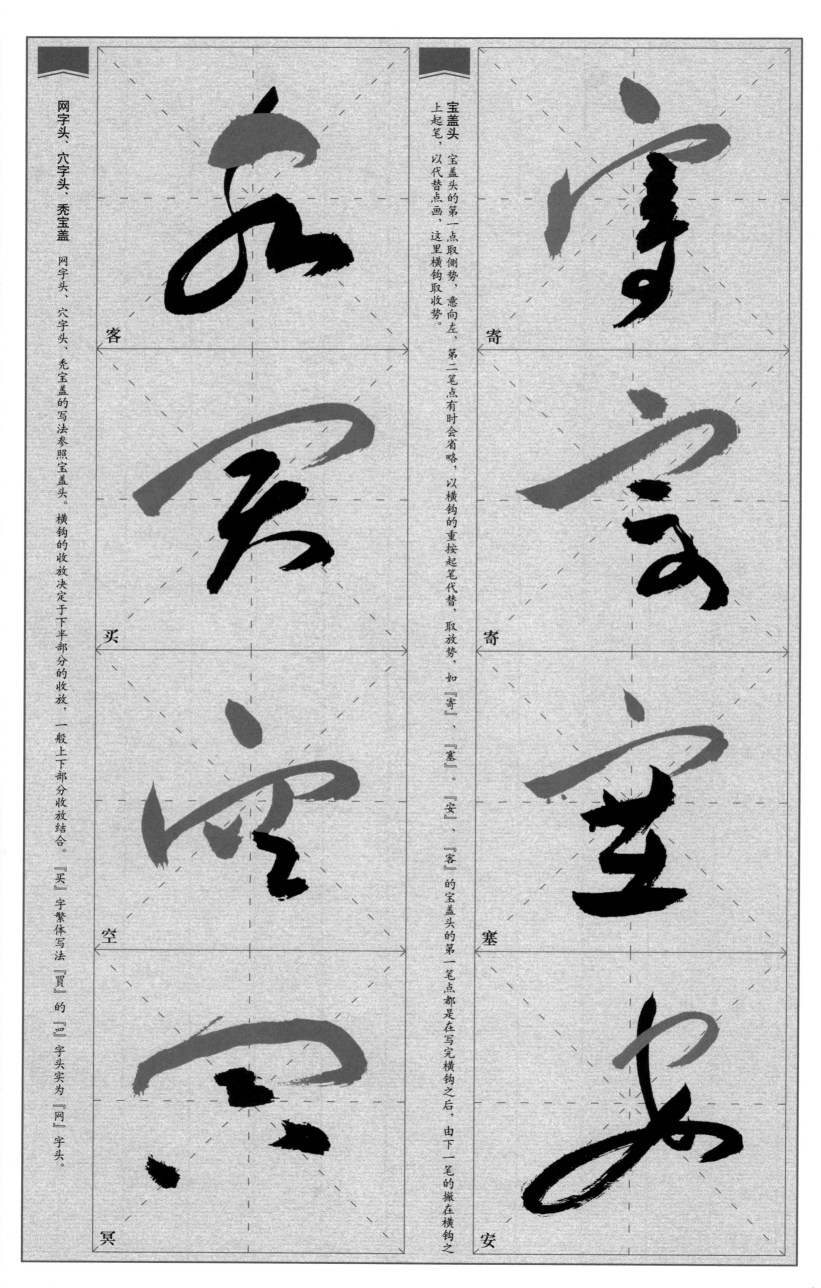

宝盖头　宝盖头的第一点取侧势，意向左，第二笔点有时会省略，以横钩的重按起笔代替，取放势，如『寄』、『塞』。『安』、『客』的宝盖头的第一笔点都是在写完横钩之后，由下一笔的撇在横钩之上起笔，以代替点画，这里横钩取收势。

寄

寄

塞

安

网字头、穴字头、秃宝盖　网字头、穴字头、秃宝盖的写法参照宝盖头。横钩的收放决定于下半部分的收放，一般上下部分收放结合。『买』字繁体写法『買』的『罒』字头实为『网』字头。

客

买

空

冥

26

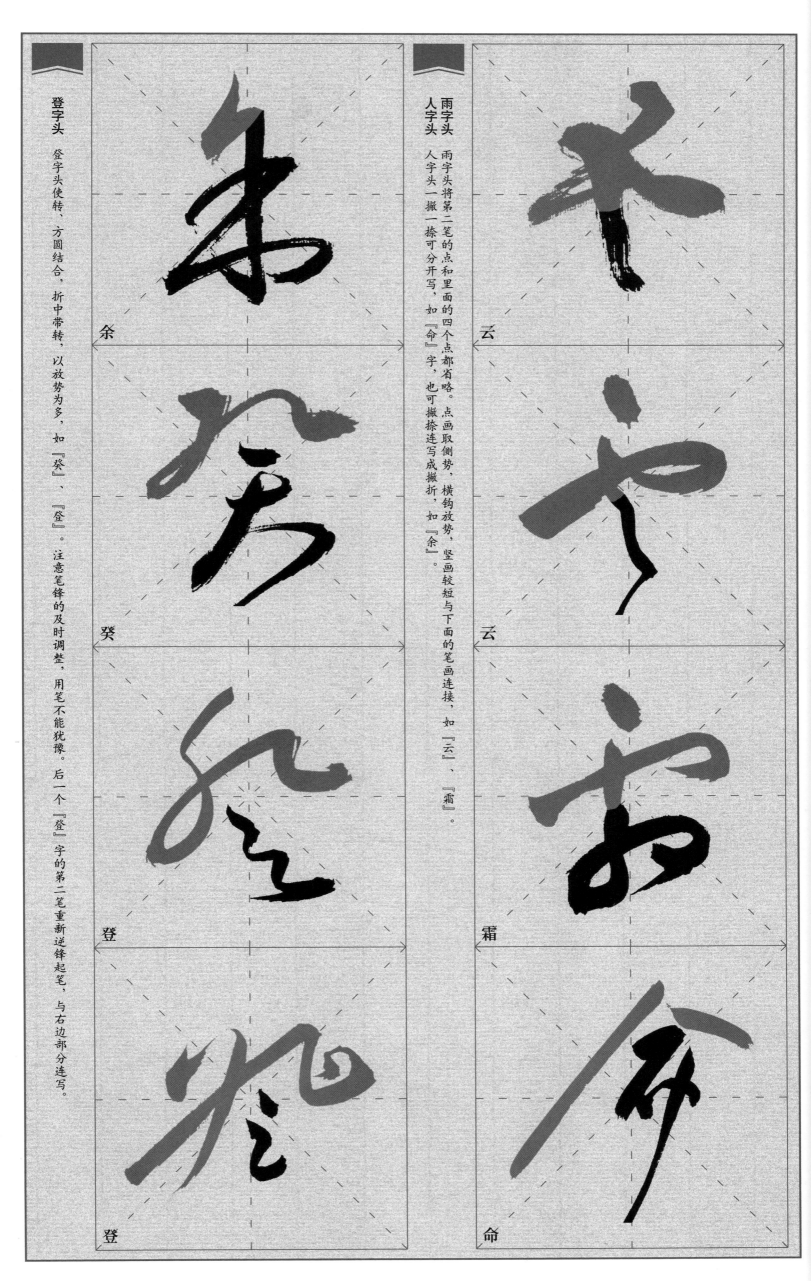

雨字头　雨字头将第二笔的点和里面的四个点都省略。点画取侧势，横钩放势，竖画较短与下面的笔画连接，如『云』、『霜』。

人字头　人字头一撇一捺可分开写，如『命』字，也可撇捺连写成撇折，与右边部分连写。

云

云

霜

命

登字头　登字头使转、方圆结合，折中带转，以放势为多，如『癸』、『登』。注意笔锋的及时调整，用笔不能犹豫。后一个『登』字的第二笔重新逆锋起笔，与右边部分连写。

余

癸

登

登

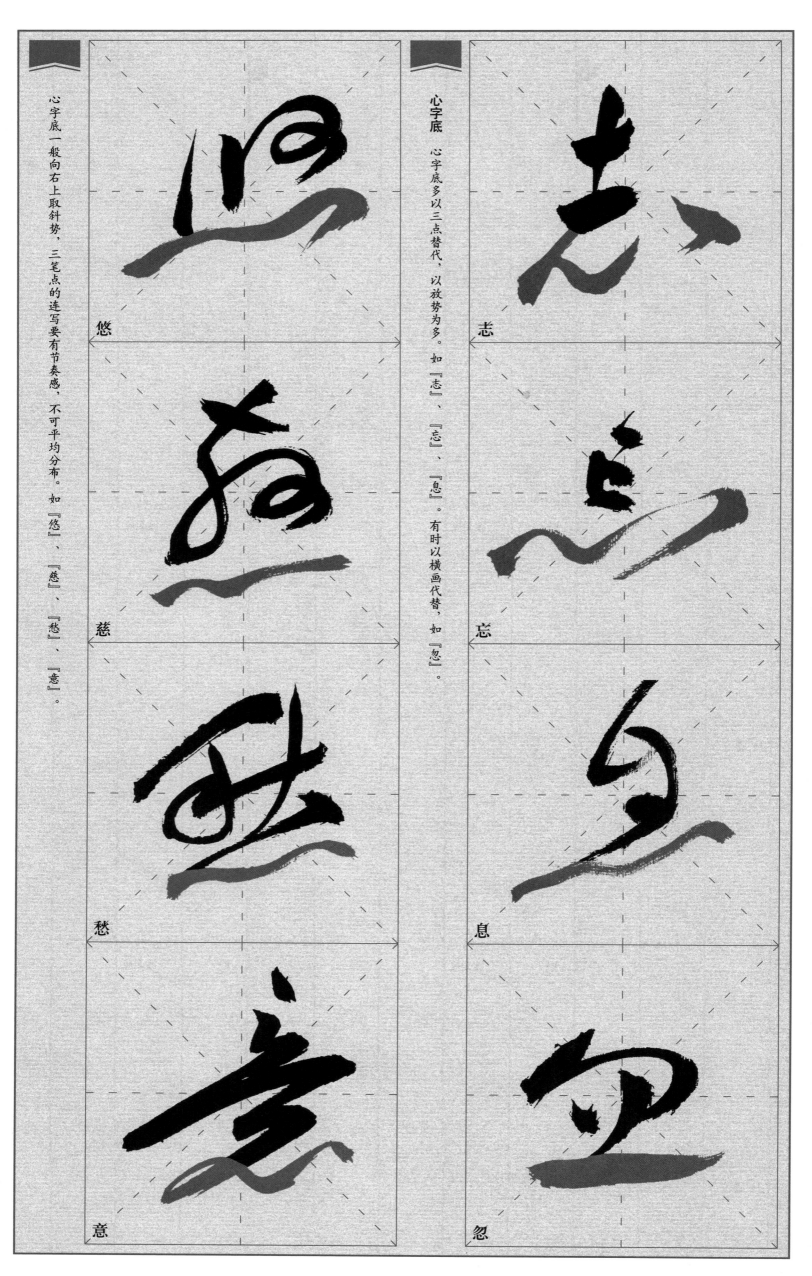

心字底一般向右上取斜势，三笔点的连写要有节奏感，不可平均分布。如『悠』、『慈』、『愁』、『意』。

悠

慈

愁

意

心字底

心字底多以三点替代，以放势为多。如『志』、『忘』、『息』。有时以横画代替，如『忽』。

志

忘

息

忽

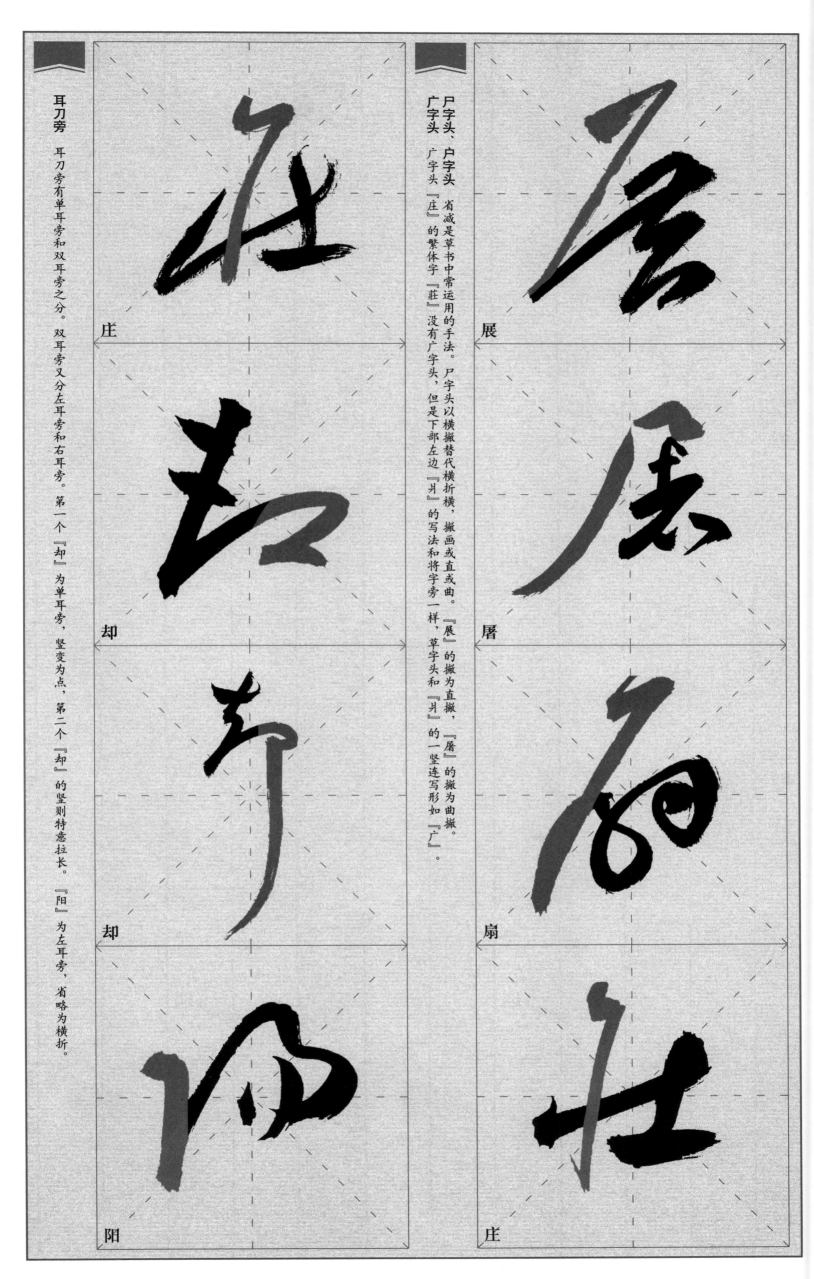

尸字头、户字头
广字头
省减是草书中常运用的手法。尸字头以横撇替代横折横，撇画或直或曲。『展』的撇为直撇，『屠』的撇为曲撇。
广字头『庄』的繁体字『莊』没有广字头，但是下部左边『爿』的写法和将字旁一样，草字头和『爿』的一竖连写形如『广』。

展

屠

扇

庄

耳刀旁
耳刀旁有单耳旁和双耳旁之分。双耳旁又分左耳旁和右耳旁。第一个『却』为单耳旁，竖变为点，第二个『却』的竖则特意拉长。『阳』为左耳旁，省略为横折。

庄

却

却

阳

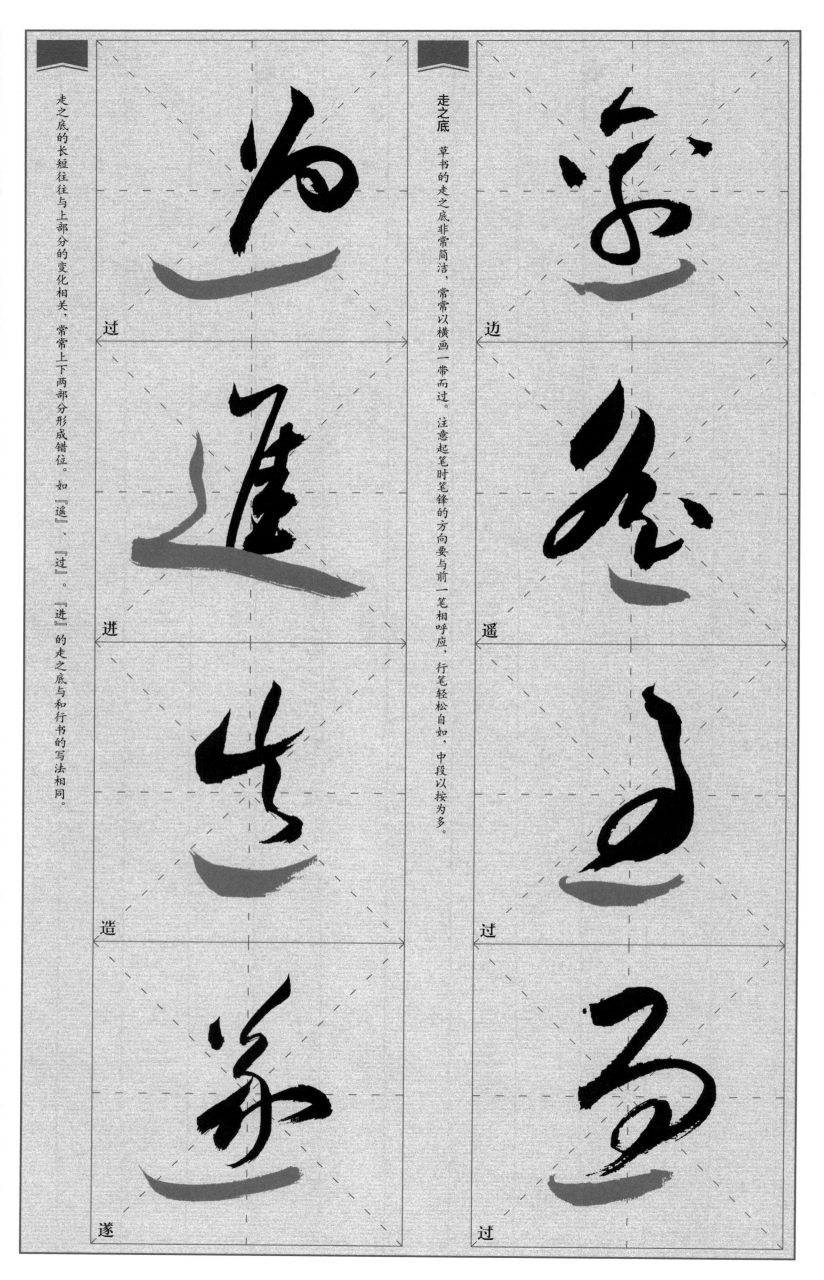

走之底　草书的走之底非常简洁，常常以横画一带而过。注意起笔时笔锋的方向要与前一笔相呼应，行笔轻松自如，中段以按为多。

边

遥

过

过

走之底的长短往往与上部分的变化相关，常常上下两部分形成错位。如『遥』、『过』。『进』的走之底与和行书的写法相同。

过

进

造

遂

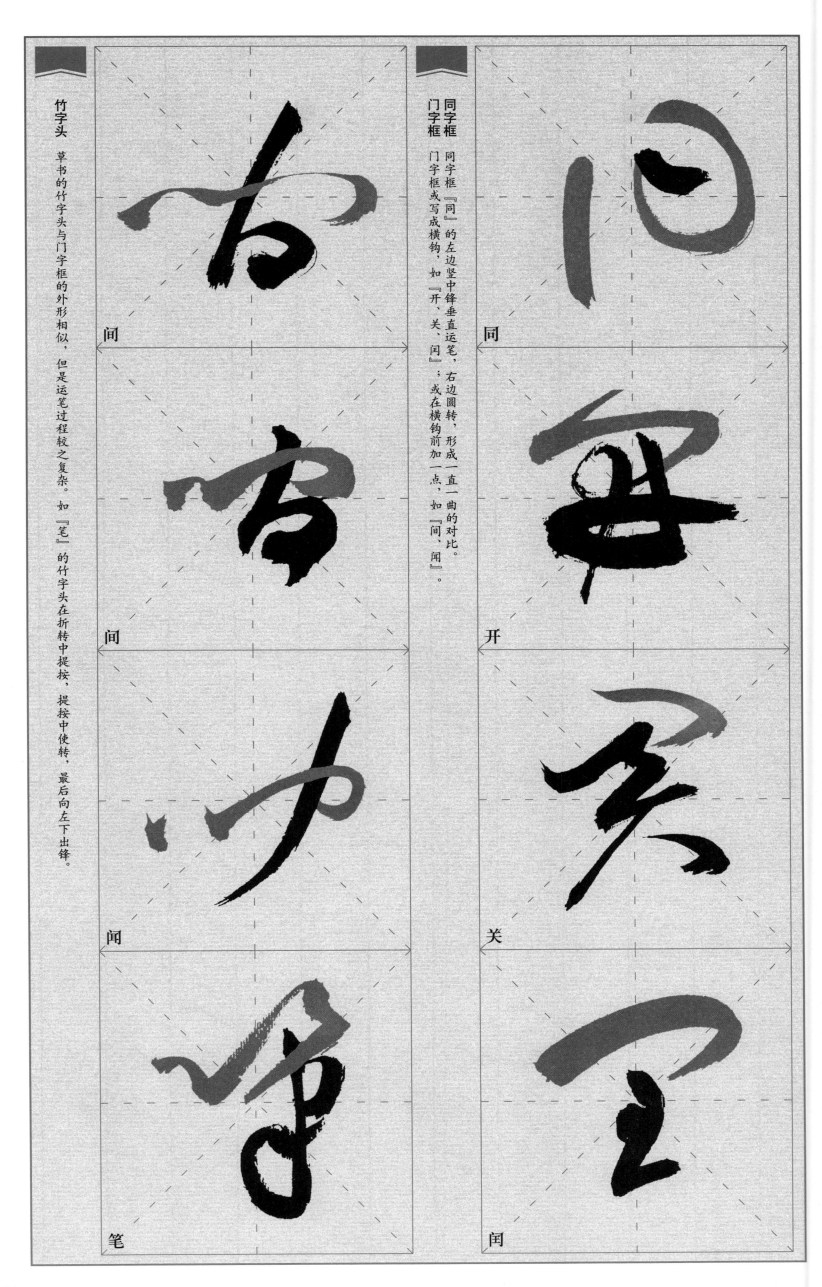

竹字头 草书的竹字头与门字框的外形相似，但是运笔过程较之复杂。如『笔』的竹字头在折转中提按，提按中使转，最后向左下出锋。

间

间

闻

笔

同字框 门字框 同字框『同』的左边竖中锋垂直运笔，右边圆转，形成一直一曲的对比。门字框或写成横钩，如『开、关、闻』；或在横钩前加一点，如『间、闻』。

同

开

关

闻

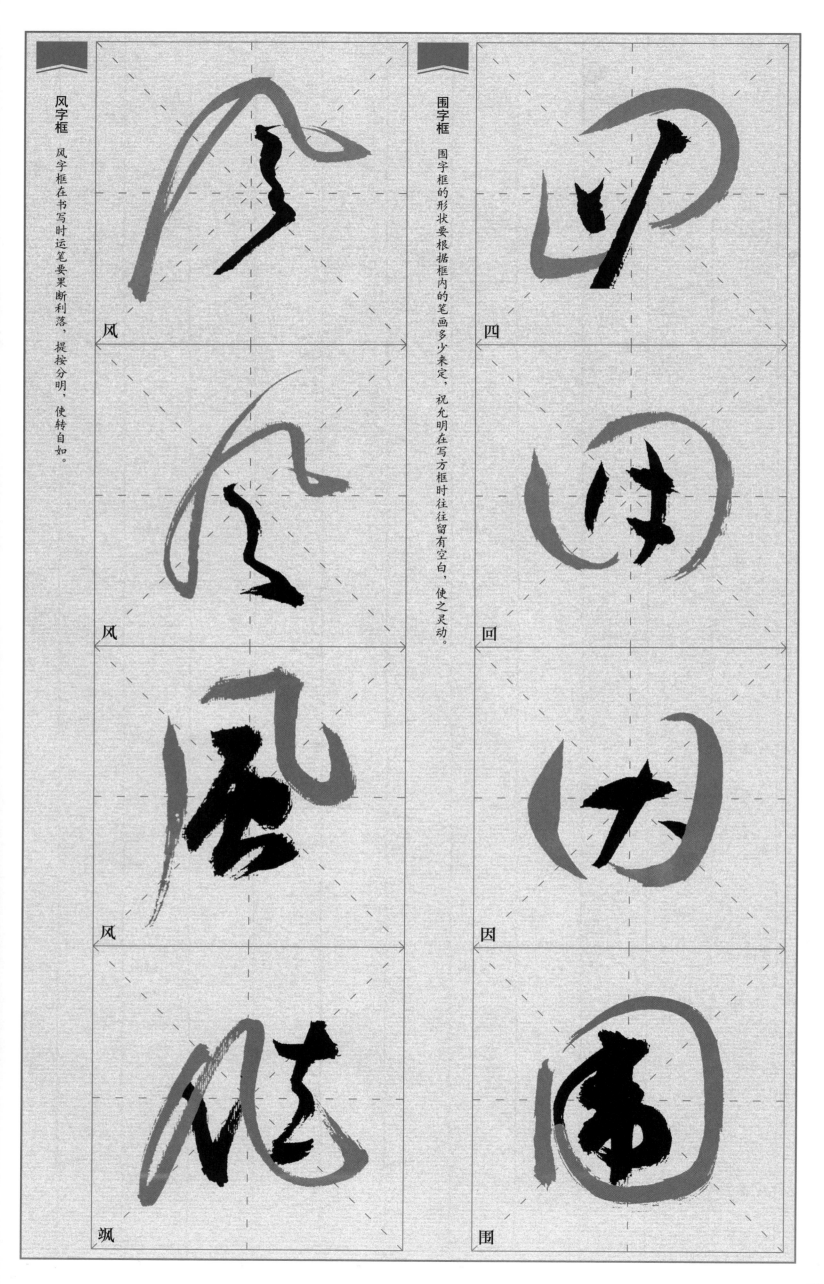

围字框　围字框的形状要根据框内的笔画多少来定，祝允明在写方框时往往留有空白，使之灵动。

四

回

因

围

风字框　风字框在书写时运笔要果断利落，提按分明，使转自如。

风

风

风

飒

32

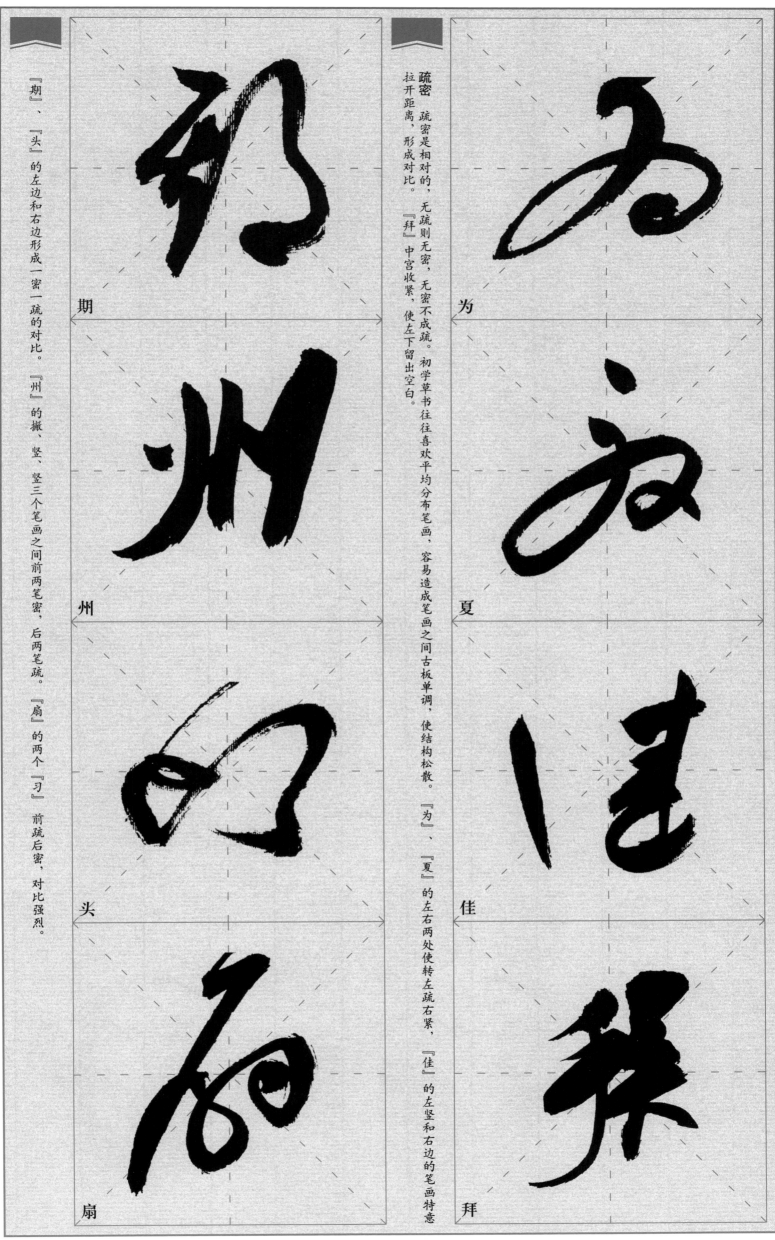

疏密　疏密是相对的，无疏则无密，无密不成疏。初学草书往往喜欢平均分布笔画，容易造成笔画之间古板单调，使结构松散。

「为」、「夏」的左右两处使转左疏右紧，「佳」的左竖和右边的笔画特意拉开距离，形成对比。

「拜」中宫收紧，使左下留出空白。

为

夏

佳

拜

「期」、「头」的左边和右边形成一密一疏的对比。

「州」的撇、竖、竖三个笔画之间前两笔密，后两笔疏。

「扇」的两个「习」前疏后密，对比强烈。

期

州

头

扇

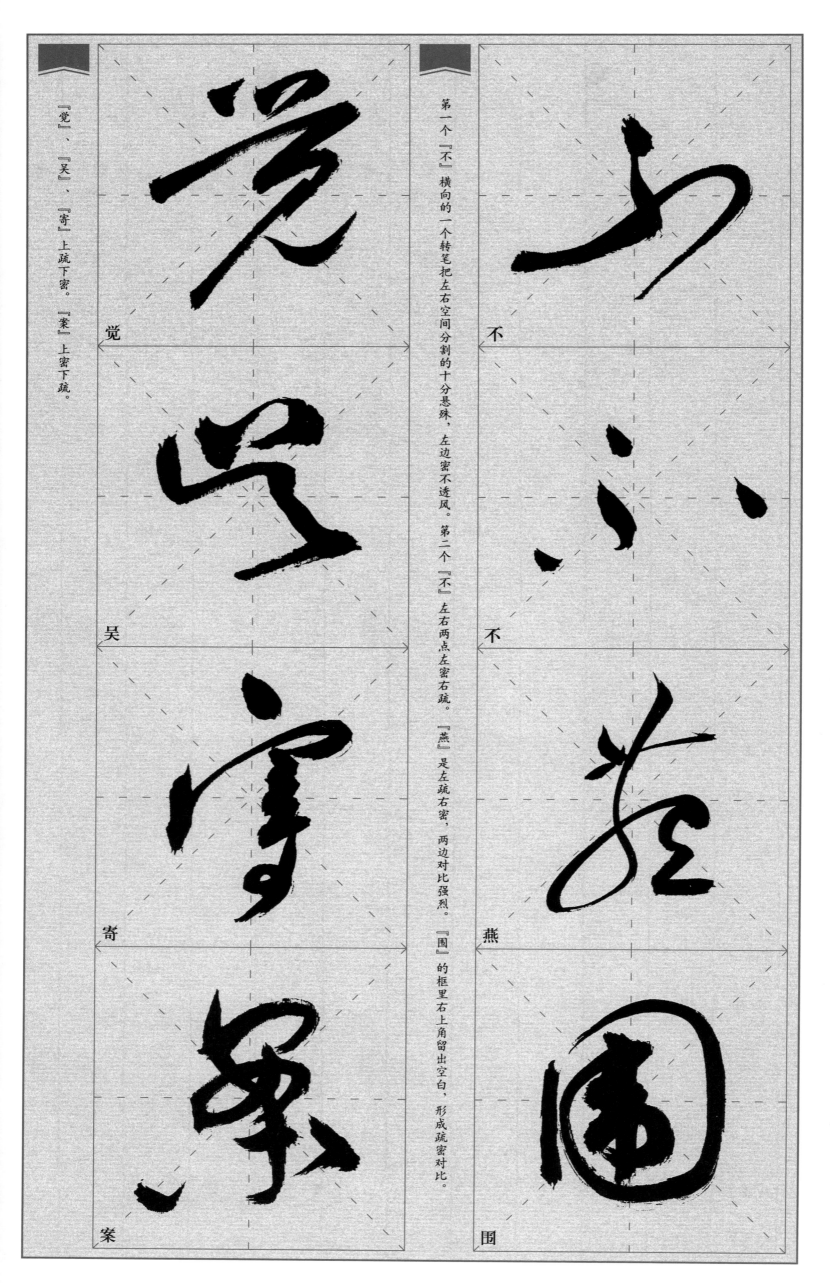

第一个『不』横向的一个转笔把左右空间分割的十分悬殊，左边密不透风。第二个『不』左右两点左密右疏。

『燕』是左疏右密，两边对比强烈。

『围』的框里右上角留出空白，形成疏密对比。

不

不

燕

围

『觉』、『吴』、『寄』上疏下密。『案』上密下疏。

觉

吴

寄

案

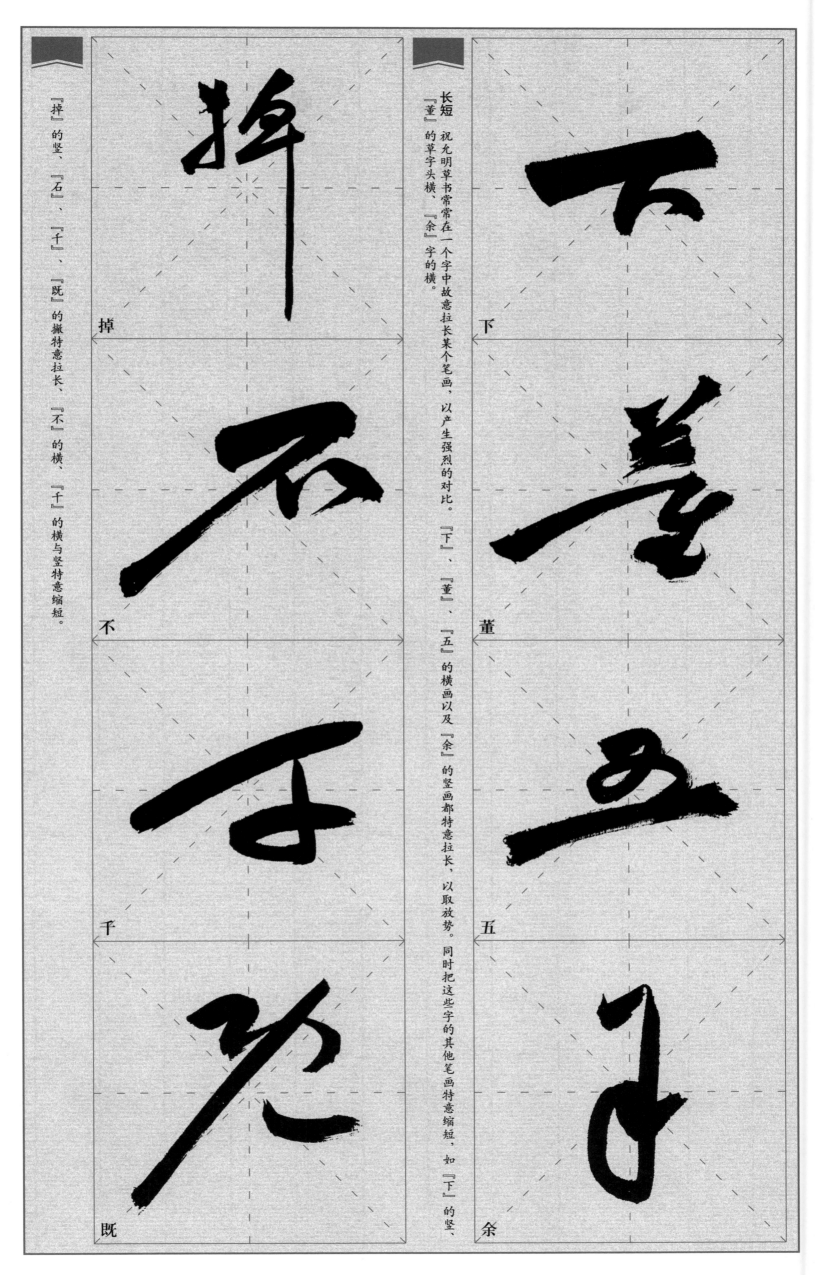

长短　祝允明草书常常在一个字中故意拉长某个笔画，以产生强烈的对比。「下」、「董」、「五」的横画以及「余」的竖画都特意拉长，以取放势。同时把这些字的其他笔画特意缩短，如「下」的竖、「董」的草字头横、「余」字的横。

下　董　五　余

「掉」的竖、「石」、「千」、「既」的撇特意拉长、「不」的横、「千」的横与竖特意缩短。

掉　不　千　既

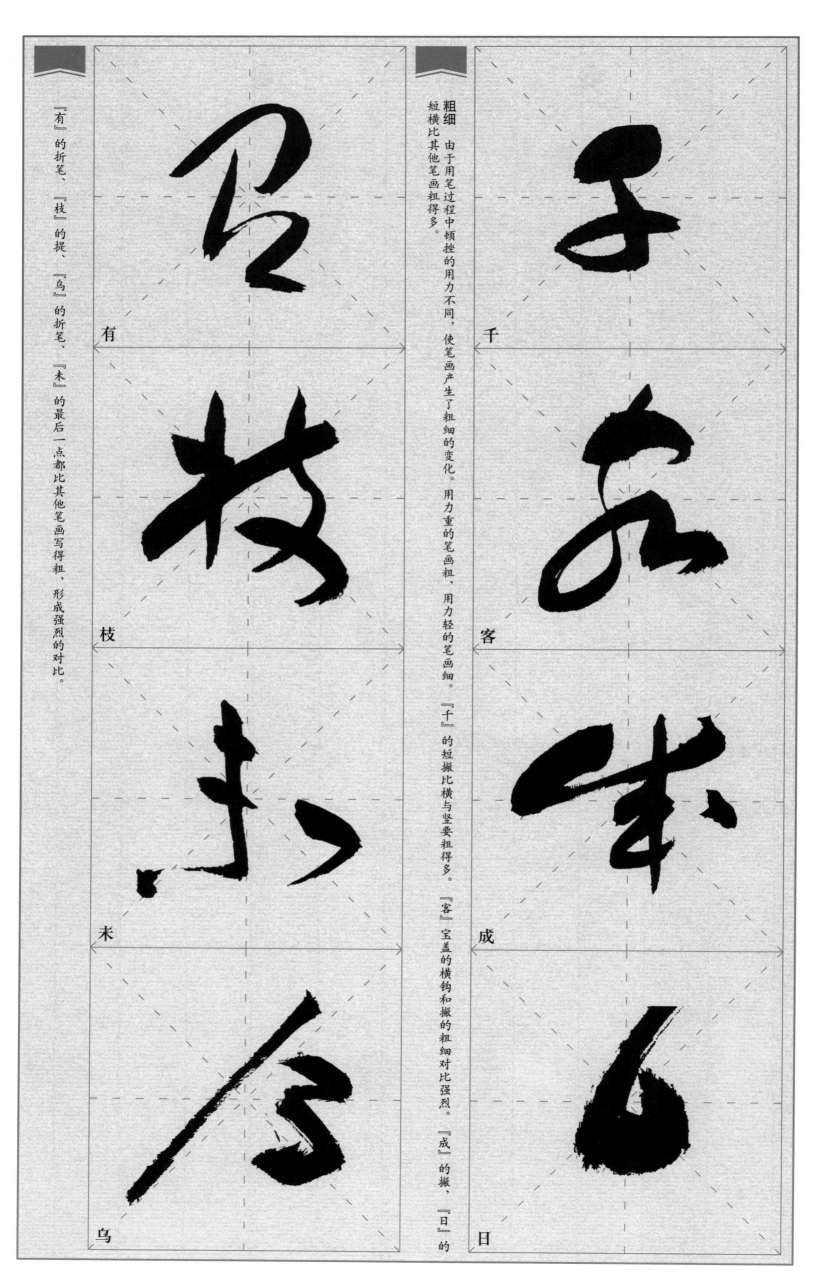

粗细　由于用笔过程中顿挫的用力不同，使笔画产生了粗细的变化。用力重的笔画粗，用力轻的笔画细。『千』的短撇比横与竖要粗得多。『客』宝盖的横钩和撇的粗细对比强烈。『成』的撇，『日』的短横比其他笔画粗得多。

『有』的折笔、『枝』的提、『乌』的折笔、『未』的最后一点都比其他笔画写得粗，形成强烈的对比。

千

客

成

日

有

枝

未

乌

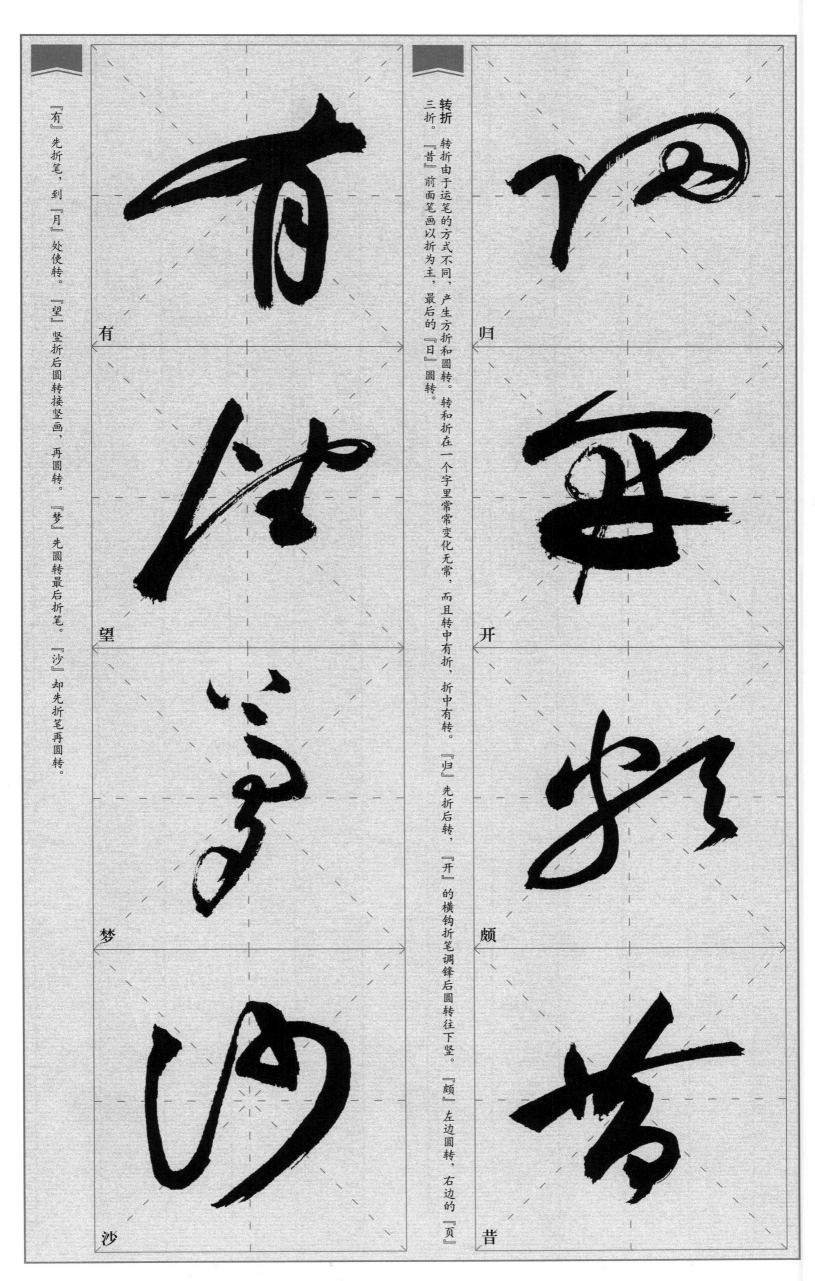

转折，转折由于运笔的方式不同，产生方折和圆转。转和折在一个字里常常变化无常，而且转中有折，折中有转。

『归』先折后转，『开』的横钩折笔调锋后圆转往下竖。『颇』左边圆转，右边的『页』

三折。『昔』前面笔画以折为主，最后的『日』圆转。

归

开

颇

昔

『有』先折笔，到『月』处使转。『望』竖折后圆转接竖画，再圆转。『梦』先圆转最后折笔。『沙』却先折笔再圆转。

有

望

梦

沙

37

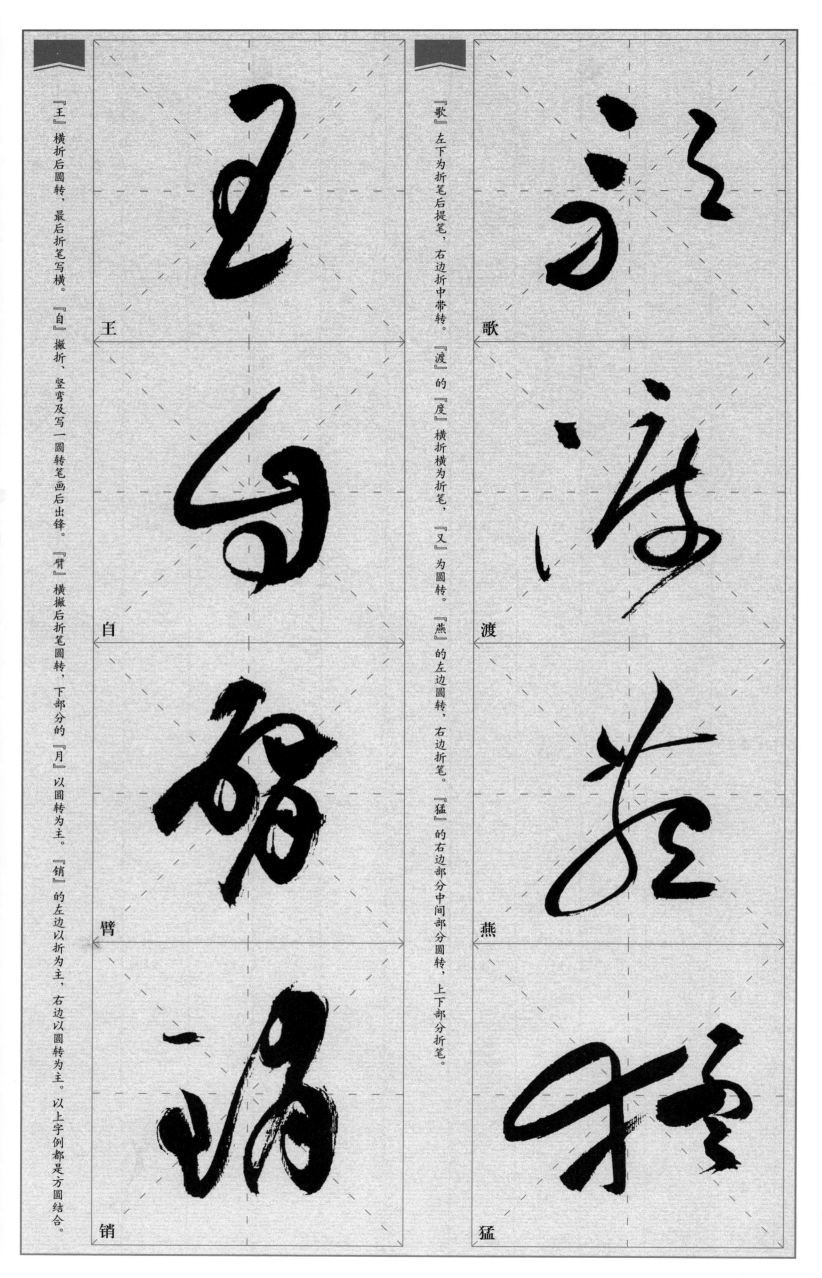

『歌』左下为折笔后提笔，右边折中带转。

『渡』的『度』横折横为折笔，『又』为圆转。

『燕』的左边圆转，右边折笔。

『猛』的右边部分中间部分圆转，上下部分折笔。

歌

渡

燕

猛

『王』横折后圆转，最后折笔写横。

『自』撇折、竖弯及写一圆转笔画后出锋。

『臂』横撇后折笔圆转，下部分的『月』以圆转为主。

『销』的左边以折为主，右边以圆转为主。以上字例都是方圆结合。

王

自

臂

销

38

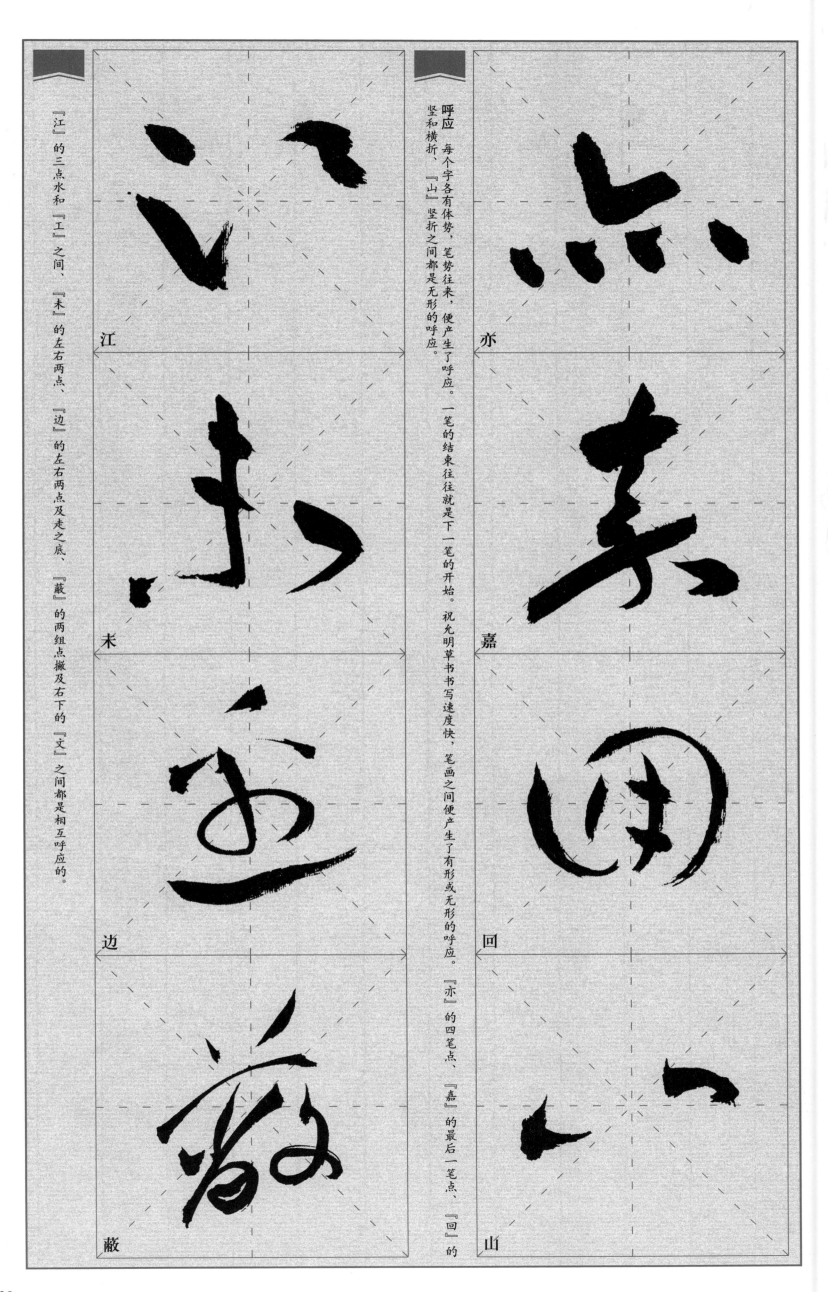

呼应。每个字各有体势，笔势往来，便产生了呼应。一笔的结束往往就是下一笔的开始。祝允明草书书写速度快，笔画之间便产生了有形或无形的呼应。『亦』的四笔点、『嘉』的最后一笔点、『回』的竖和横折、『山』竖折之间都是无形的呼应。

亦

嘉

回

山

『江』的三点水和『工』之间、『未』的左右两点、『边』的左右两点及走之底、『蔽』的两组点撇及右下的『文』之间都是相互呼应的。

江

未

边

蔽

39

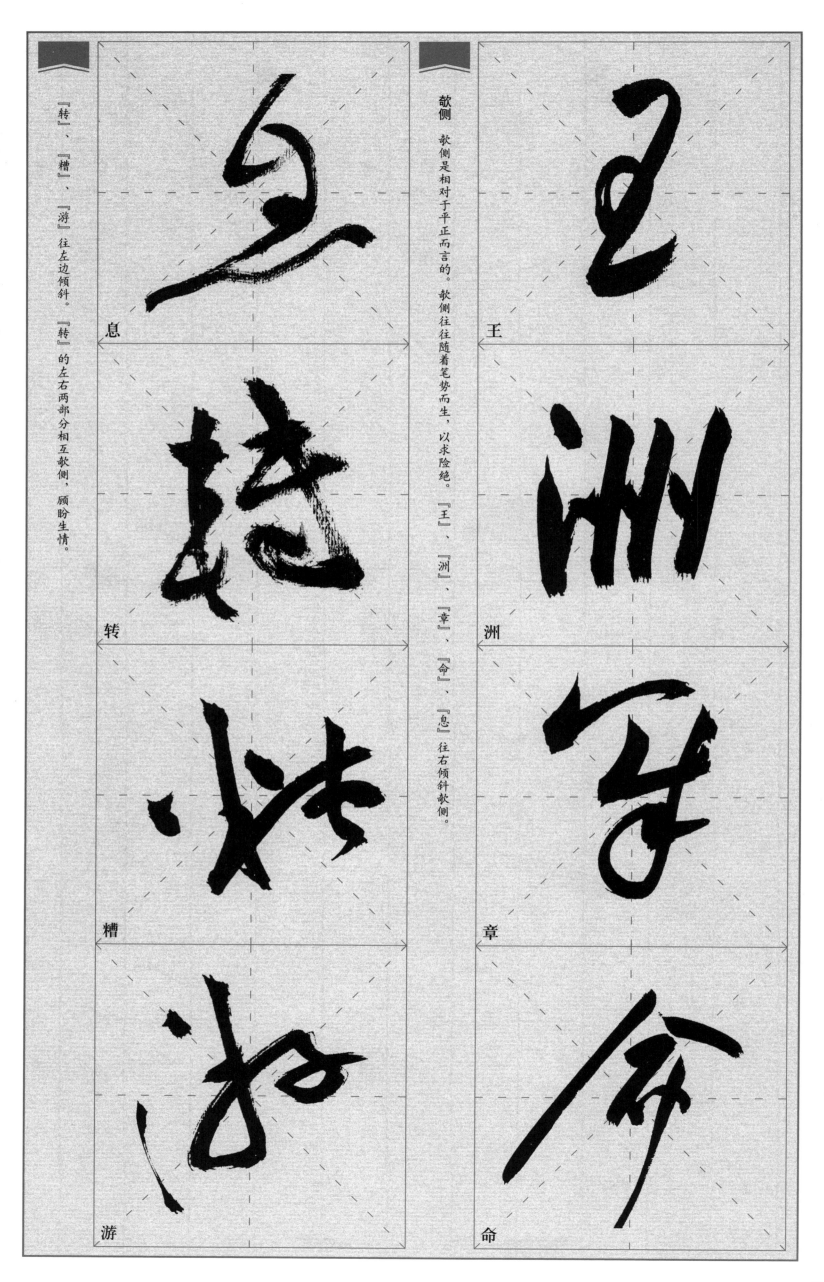

欹侧　欹侧是相对于平正而言的。欹侧往往随着笔势而生，以求险绝。『王』、『洲』、『章』、『命』、『息』往右倾斜欹侧。

王

洲

章

命

『转』、『槽』、『游』往左边倾斜。『转』的左右两部分相互欹侧，顾盼生情。

息

转

槽

游

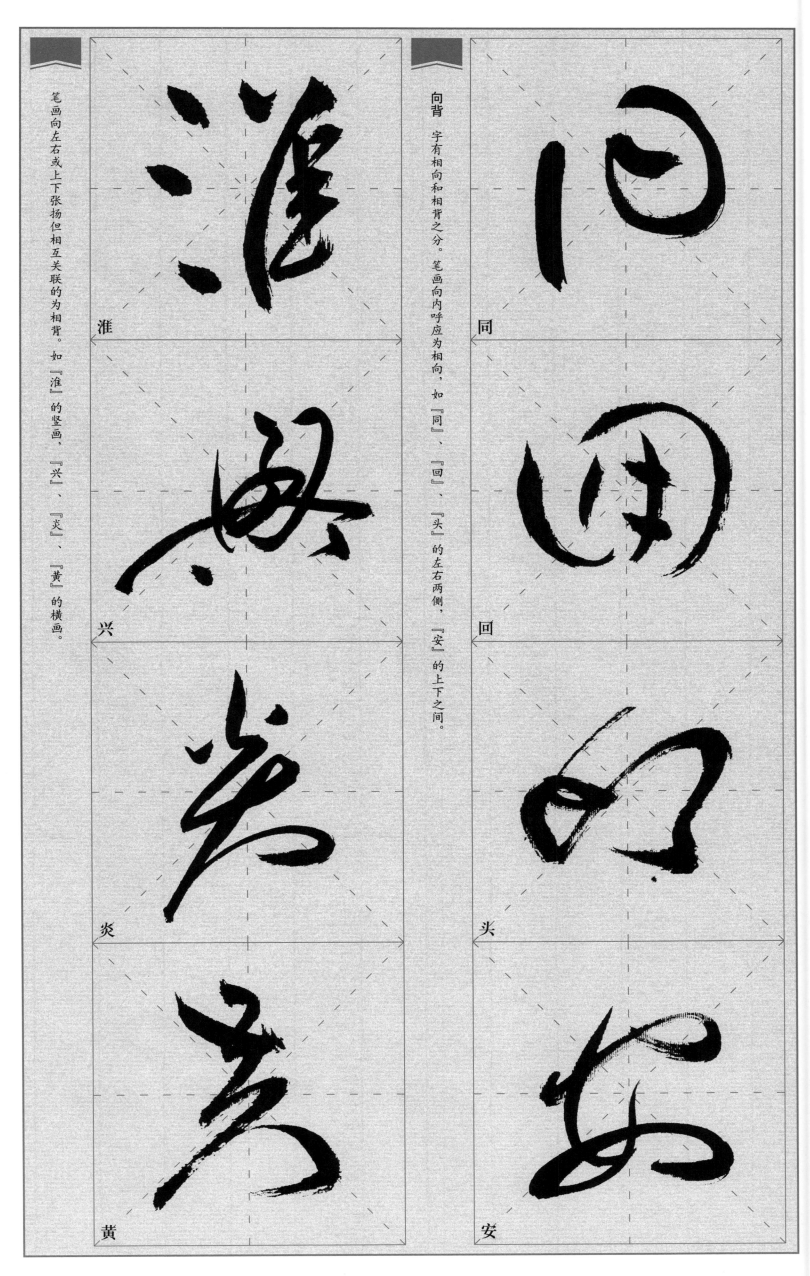

笔画向左右或上下张扬但相互关联的为相背。如「淮」的竖画，「兴」、「炎」、「黄」的横画。

淮

兴

炎

黄

向背　字有相向和相背之分。笔画向内呼应为相向，如「同」、「回」、「头」的左右两侧，「安」的上下之间。

同

回

头

安

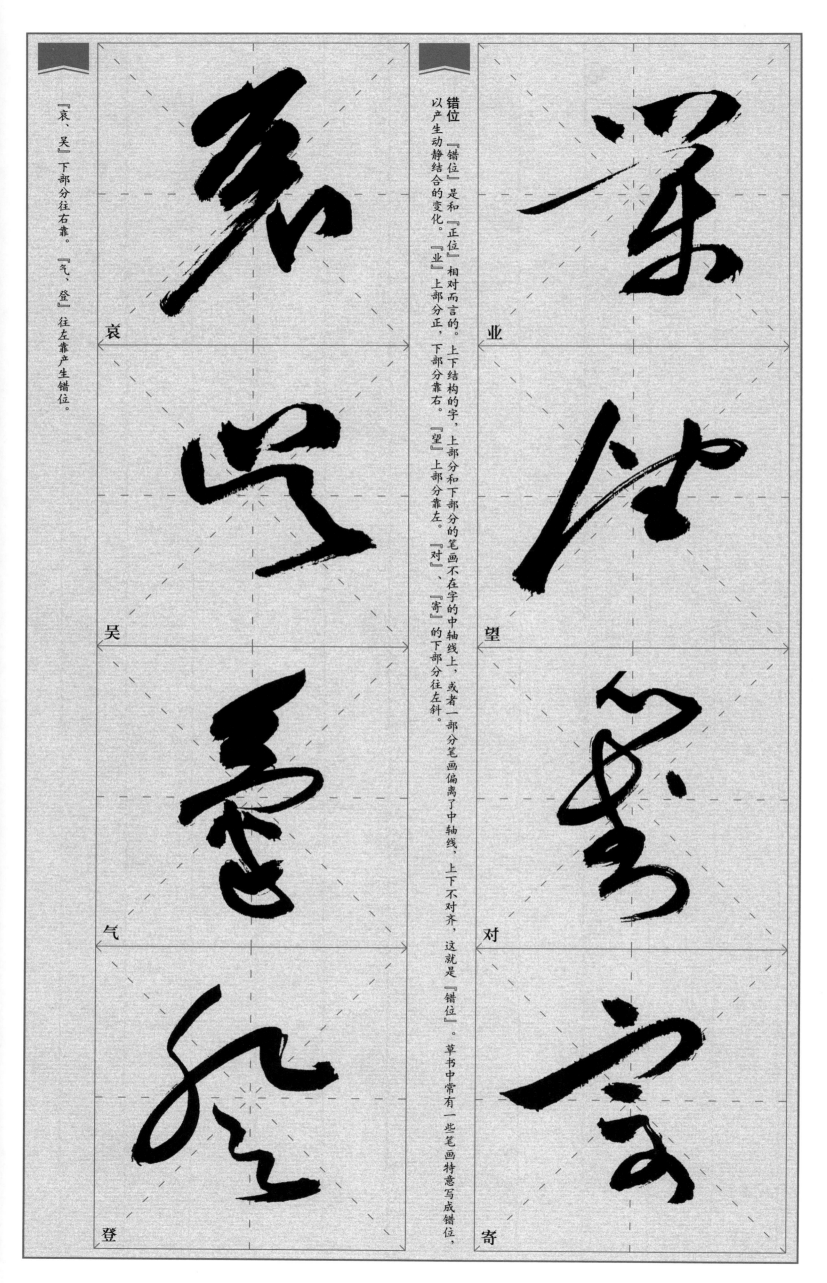

错位『错位』是和『正位』相对而言的。上下结构的字，上部分和下部分的笔画不在字的中轴线上，或者一部分笔画偏离了中轴线，上下不对齐，这就是『错位』。草书中常有一些笔画特意写成错位，以产生动静结合的变化。『业』上部分正，下部分靠右。『望』上部分靠左。『对』、『寄』的下部分往左斜。

业

望

对

寄

『哀、吴』下部分往右靠。『气、登』往左靠产生错位。

哀

吴

气

登

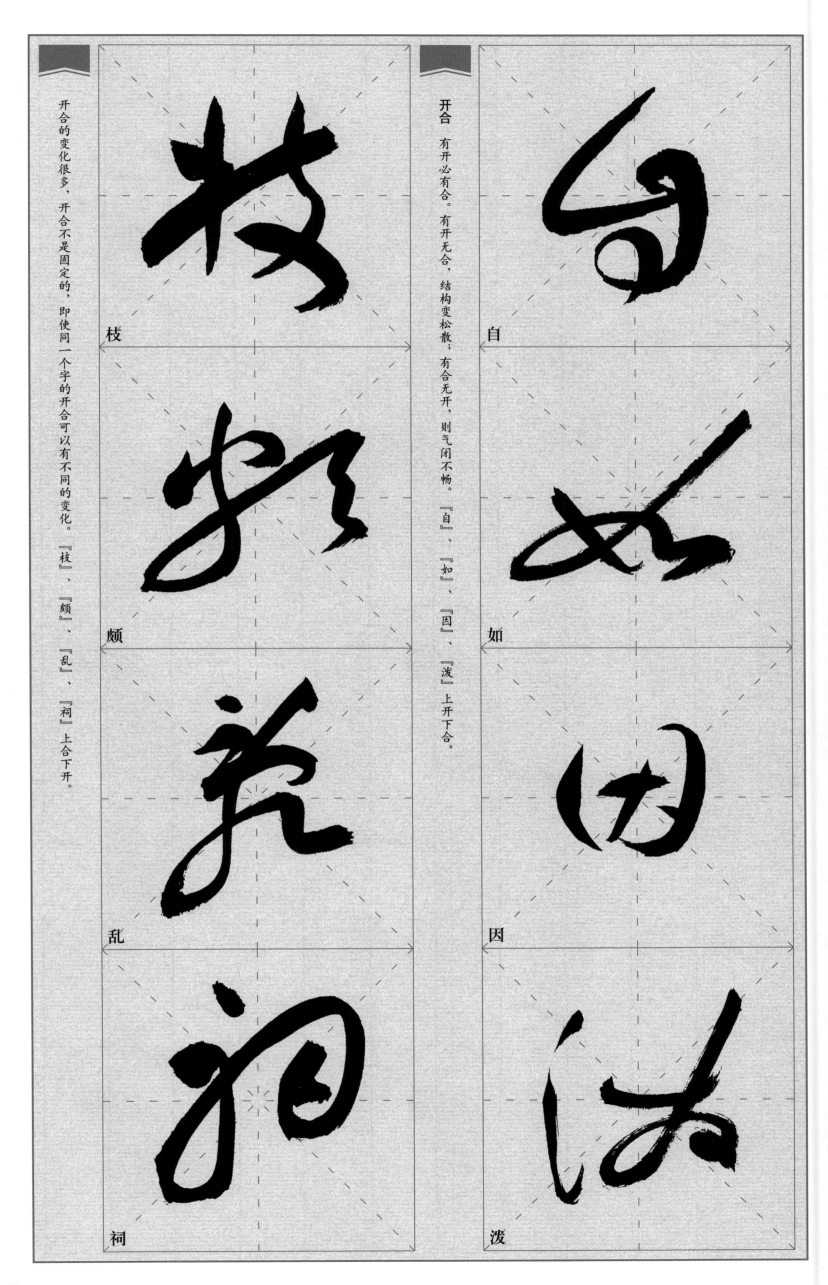

开合的变化很多，开合不是固定的，即使同一个字的开合可以有不同的变化。『枝』、『颜』、『乱』、『祠』上合下开。

枝

颜

乱

祠

开合　有开必有合。有开无合，结构变松散；有合无开，则气闭不畅。『自』、『如』、『因』、『泼』上开下合。

自

如

因

泼

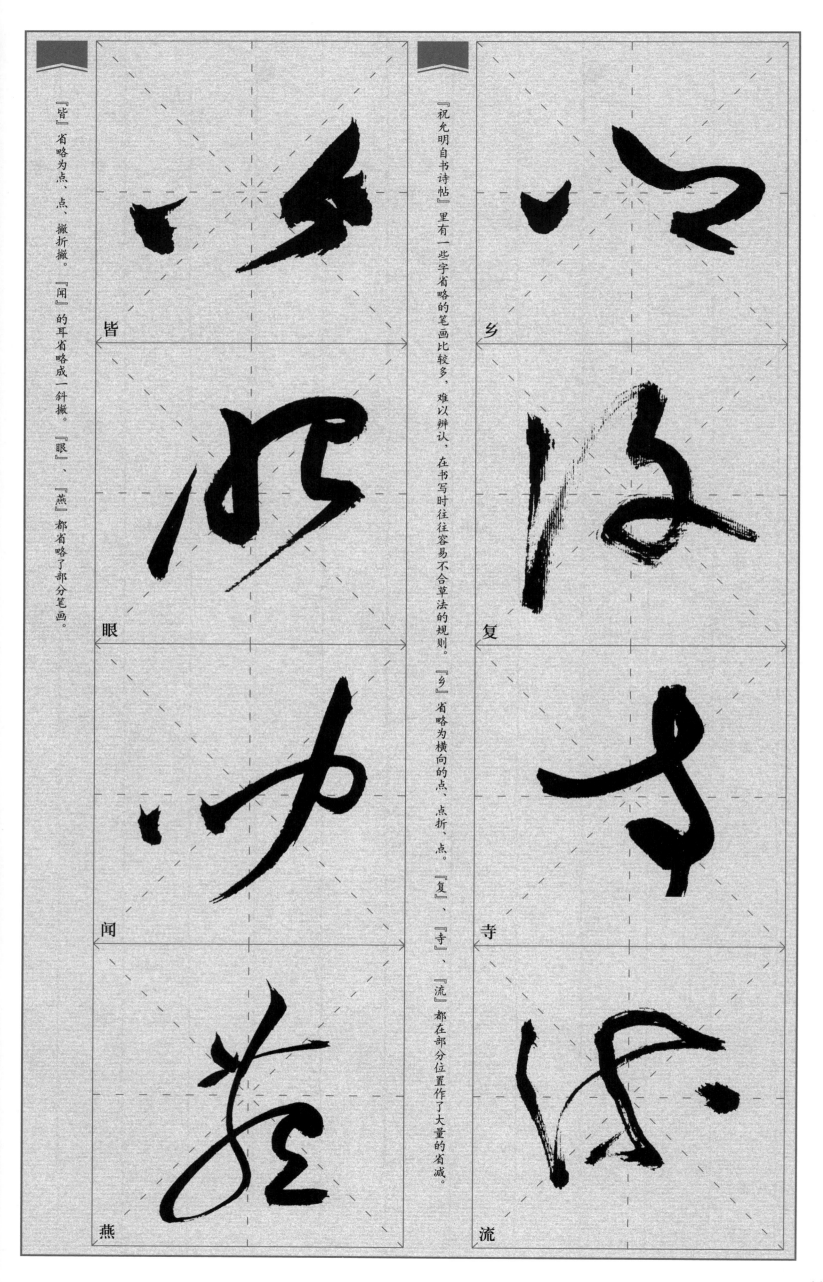

《祝允明自书诗帖》里有一些字省略的笔画比较多，难以辨认，在书写时往往容易不合草法的规则。

『乡』省略为横向的点、点折、点。『复』、『寺』、『流』都在部分位置作了大量的省减。

乡

复

寺

流

『皆』省略为点、点、撇折撇。『闻』的耳省略成一斜撇。『眼』、『燕』都省略了部分笔画。

皆

眼

闻

燕

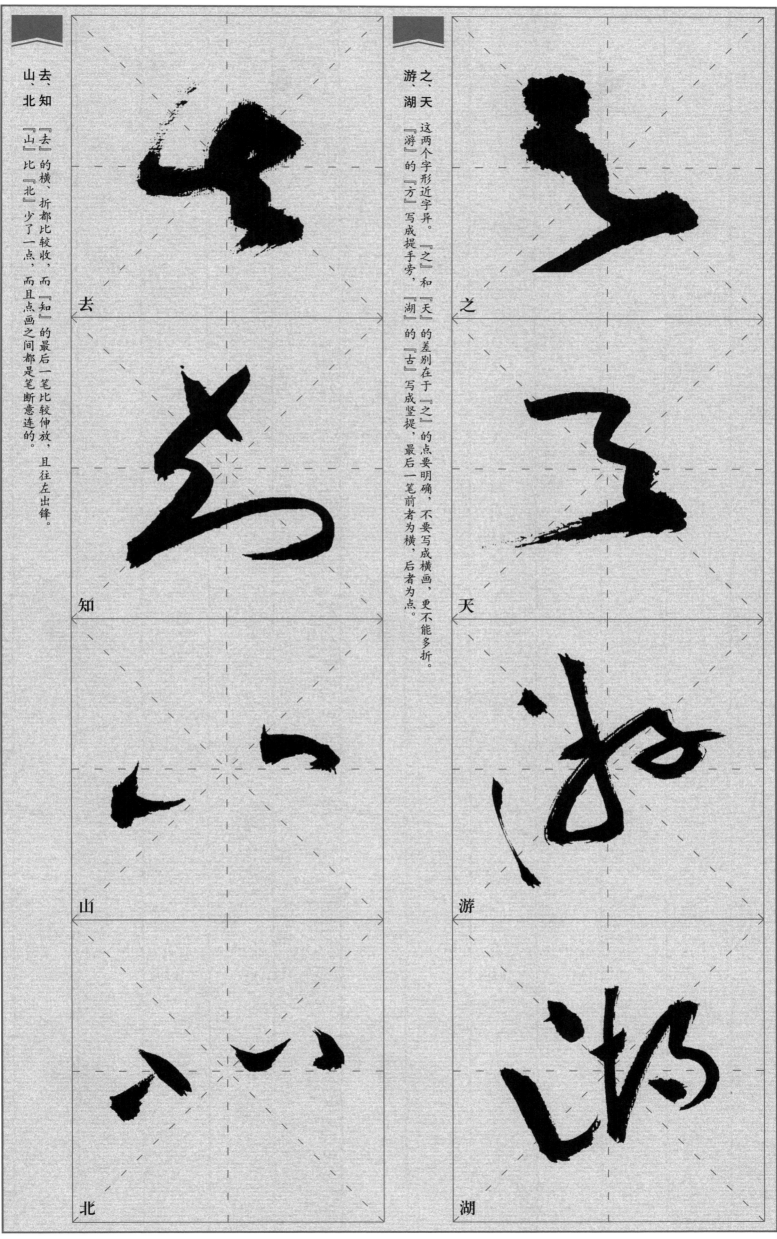

之、天　这两个字形近字异。『之』和『天』的差别在于『之』的点要明确，不要写成横画，更不能多折。

游、湖　『游』的『方』写成提手旁，『湖』的『古』写成竖提，最后一笔前者为横，后者为点。

去、知　『去』的横、折都比较收，而『知』的最后一笔比较伸放，且往左出锋。

山、北　『山』比『北』少了一点，而且点画之间都是笔断意连的。

之

天

游

湖

去

知

山

北

45

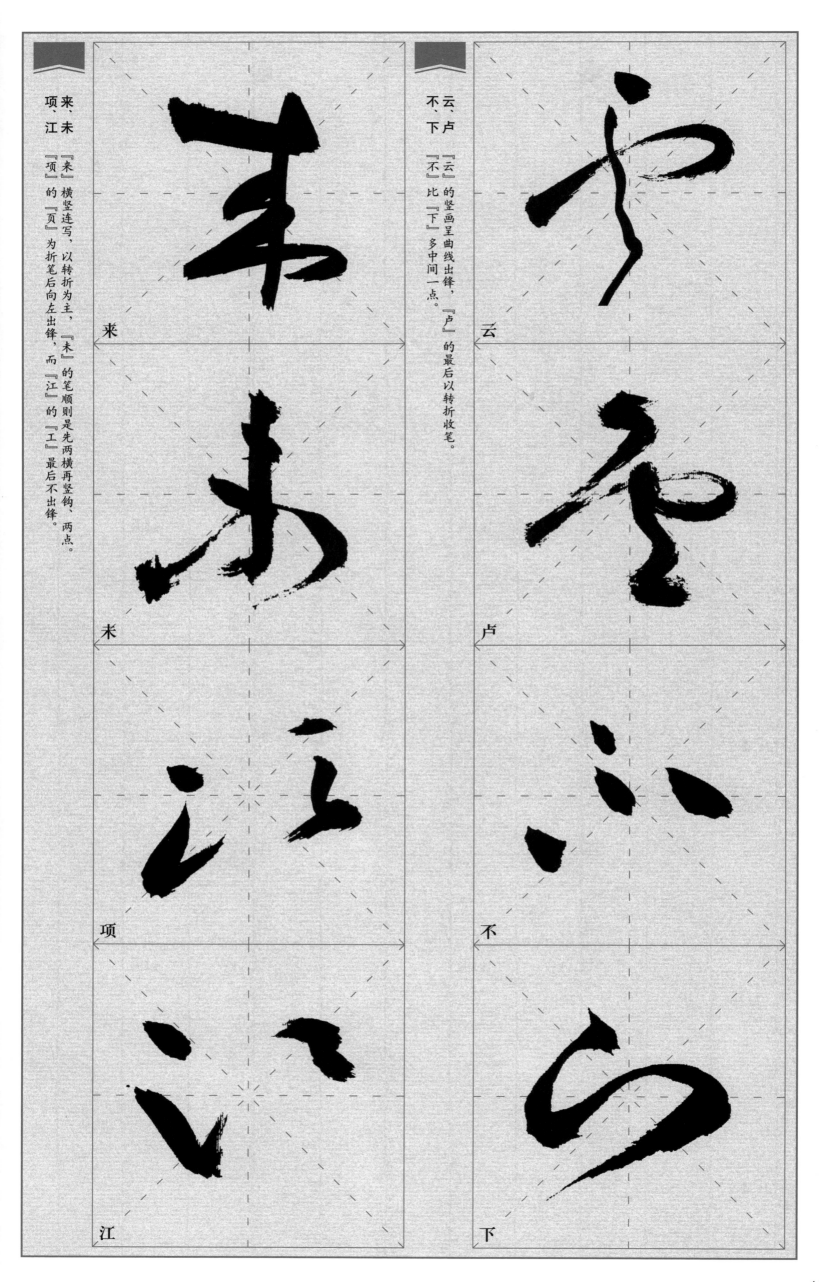

来、未
项、江

『来』横竖连写，以转折为主，『未』的笔顺则是先两横再竖钩、两点。

项、江 『项』的『页』为折笔后向左出锋，而『江』的『工』最后不出锋。

来
未
项
江

云、卢
不、下

『云』的竖画呈曲线出锋，『卢』的最后以转折收笔。

『不』比『下』多中间一点。

云
卢
不
下

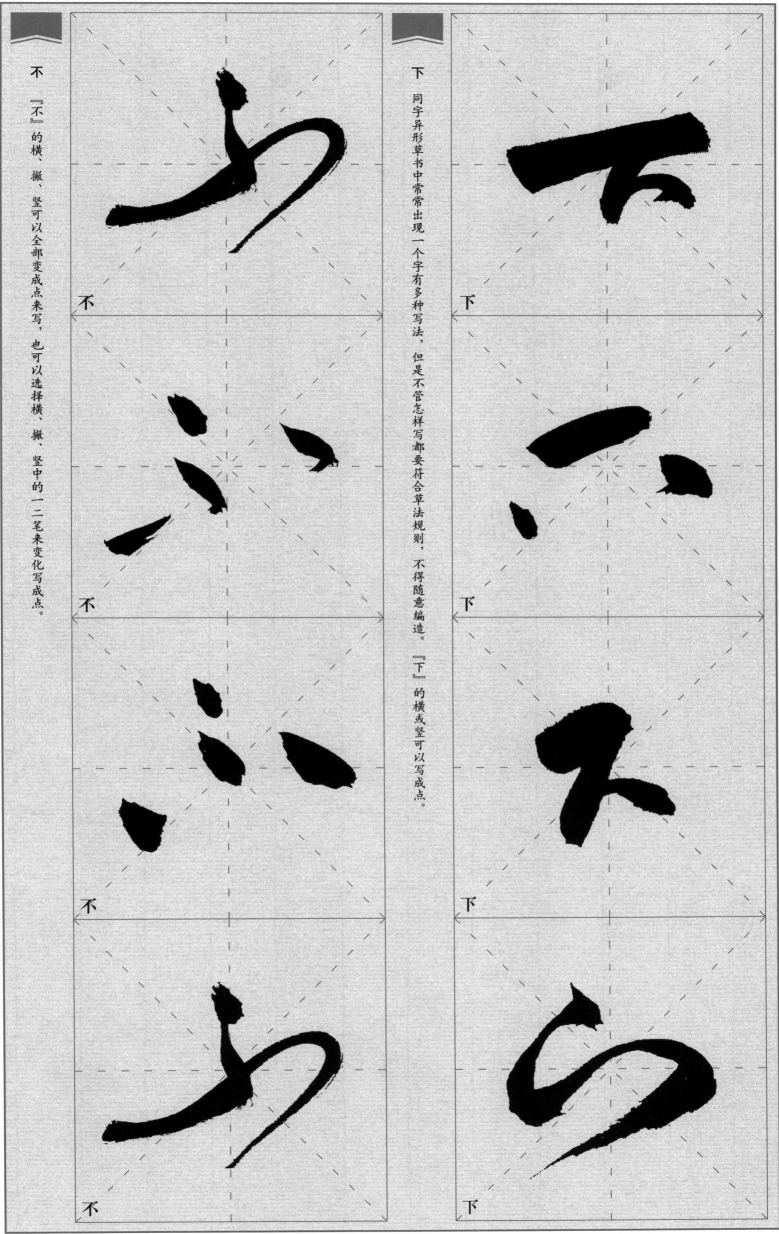

下

同字异形草书中常常出现一个字有多种写法，但是不管怎样写都要符合草法规则，不得随意编造。『下』的横或竖可以写成点。

下

下

下

下

不

『不』的横、撇、竖可以全部变成点来写，也可以选择横、撇、竖中的一二笔来变化写成点。

不

不

不

不

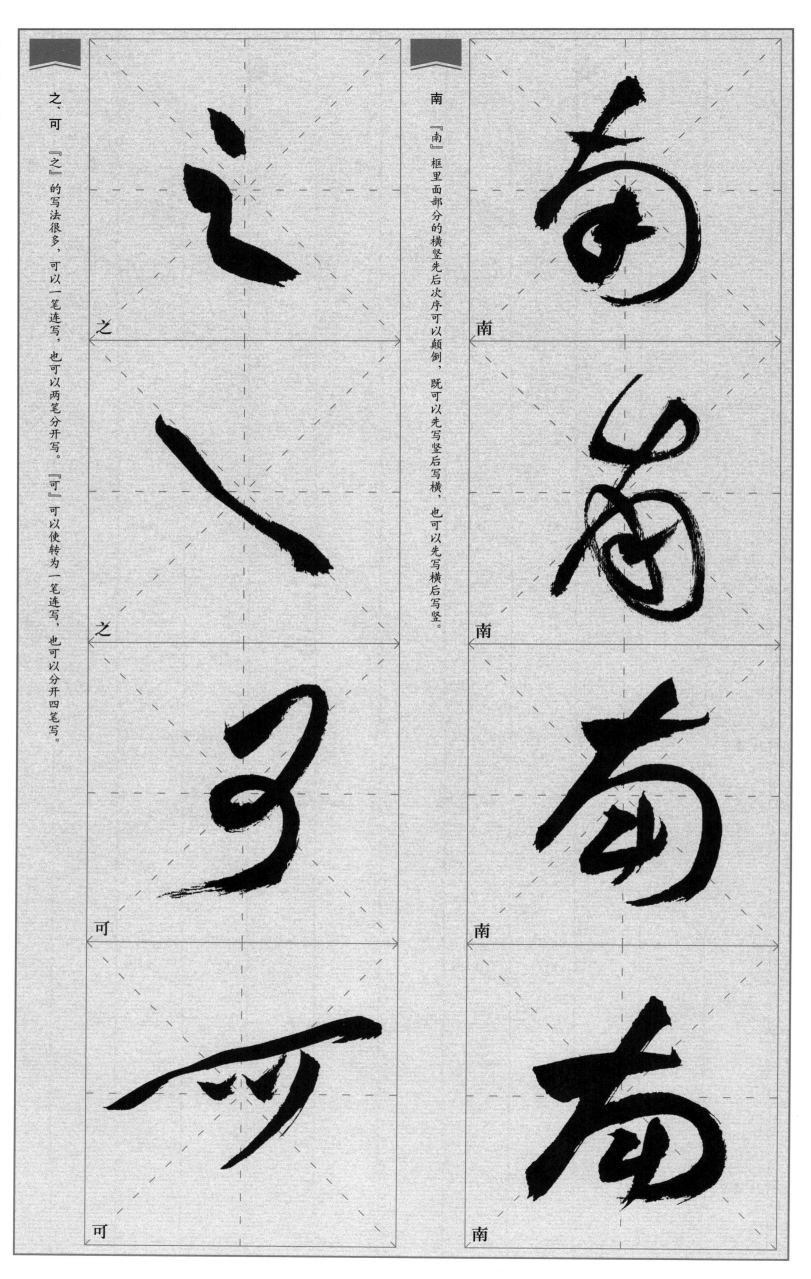

南

『南』框里面部分的横竖先后次序可以颠倒，既可以先写竖后写横，也可以先写横后写竖。

南

南

南

之、可

『之』的写法很多，可以一笔连写，也可以两笔分开写。

『可』可以使转为一笔连写，也可以分开四笔写。

之

之

可

可

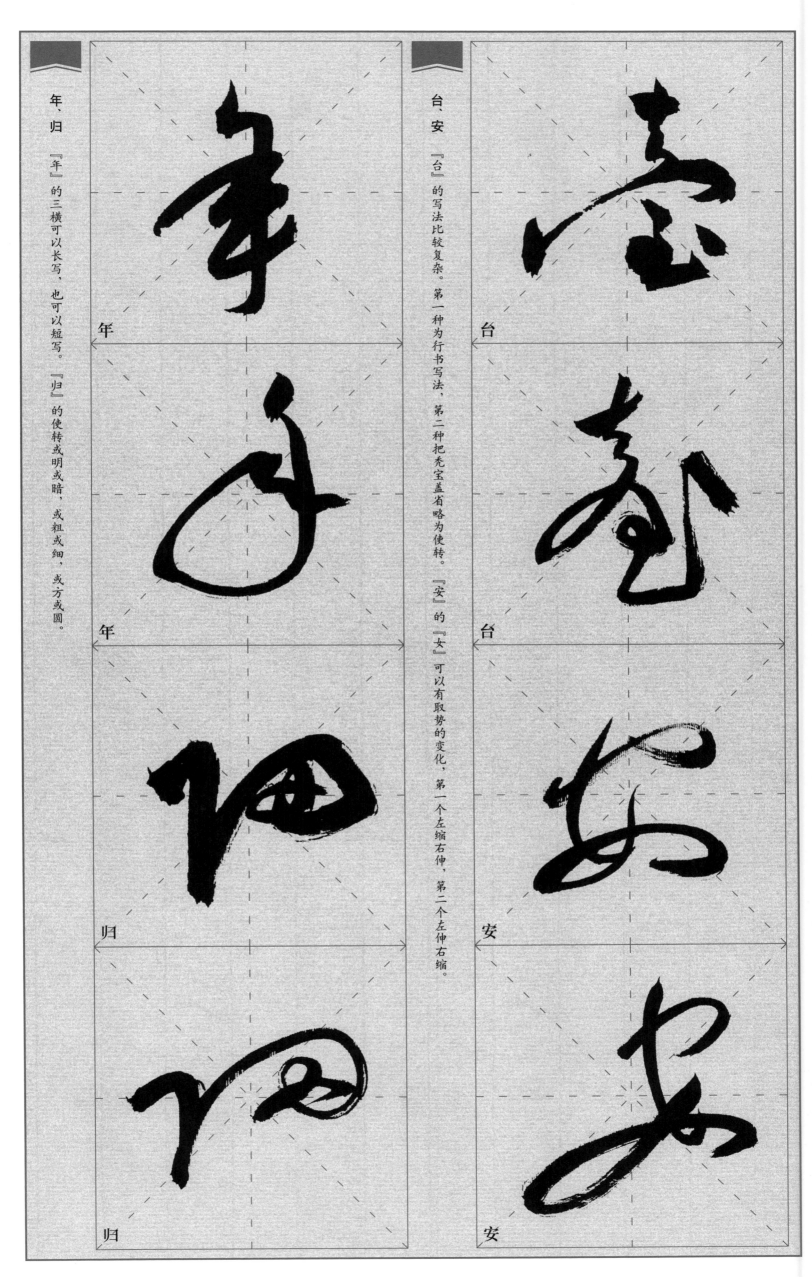

台、安

『台』的写法比较复杂。第一种为行书写法，第二种把秃宝盖省略为使转。『安』的『女』可以有取势的变化，第一个左缩右伸，第二个左伸右缩。

台

台

安

安

年、归

『年』的三横可以长写，也可以短写。『归』的使转或明或暗，或粗或细，或方或圆。

年

年

归

归

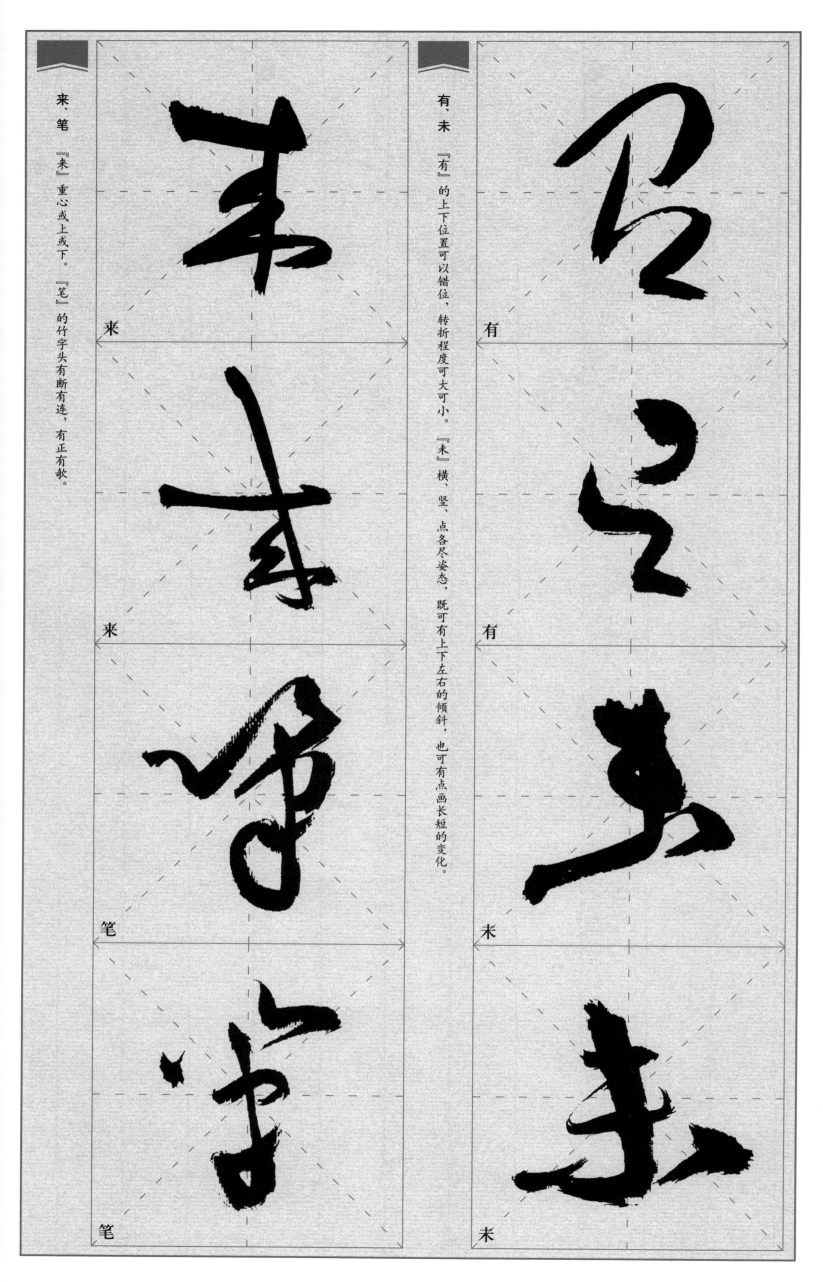

有、未 『有』的上下位置可以错位，转折程度可大可小。 『未』横、竖、点各尽姿态，既可有上下左右的倾斜，也可有点画长短的变化。

有

有

未

未

来、笔 『来』重心或上或下。 『笔』的竹字头有断有连，有正有欹。

来

来

笔

笔

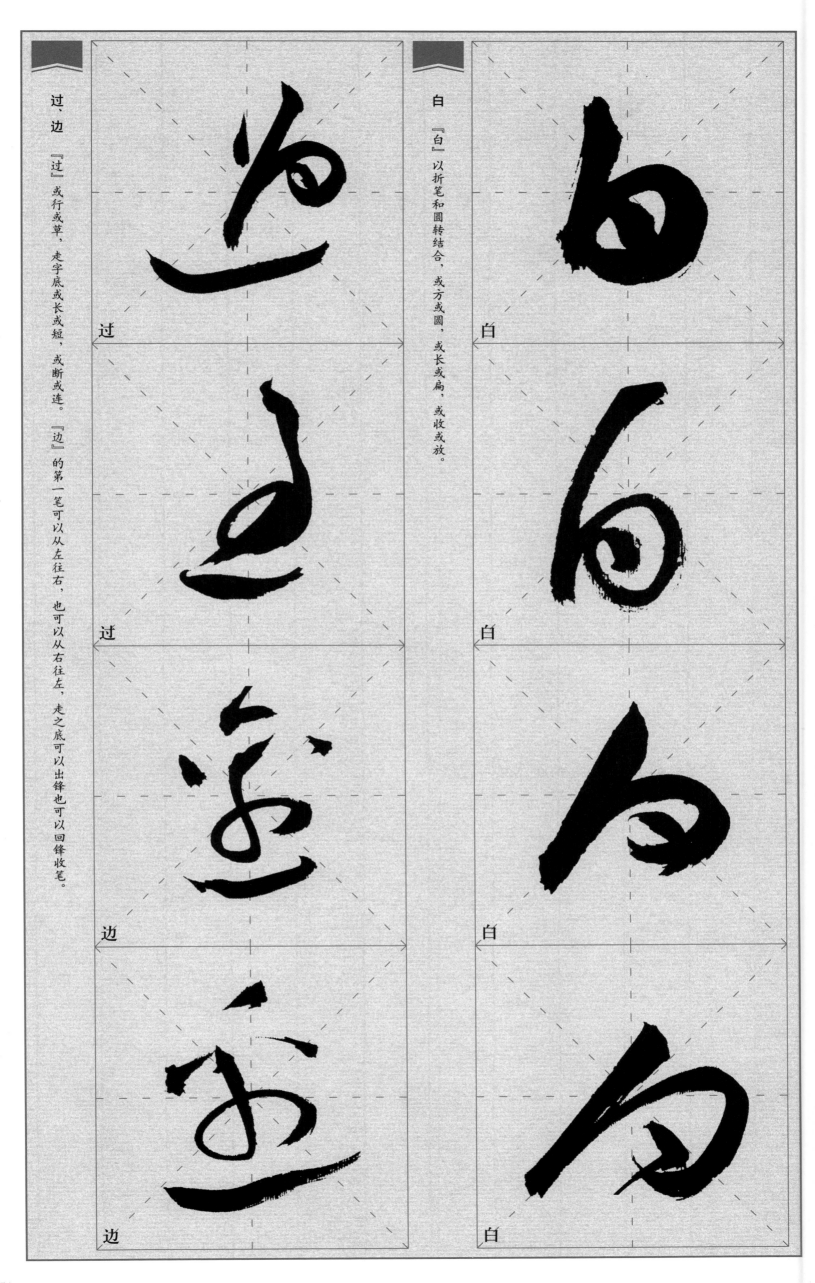

『白』以折笔和圆转结合，或方或圆，或长或扁，或收或放。

白

白

白

白

过、边

『过』或行或草，走字底或长或短，或断或连。

『边』的第一笔可以从左往右，也可以从右往左，走之底可以出锋也可以回锋收笔。

过

过

边

边

51

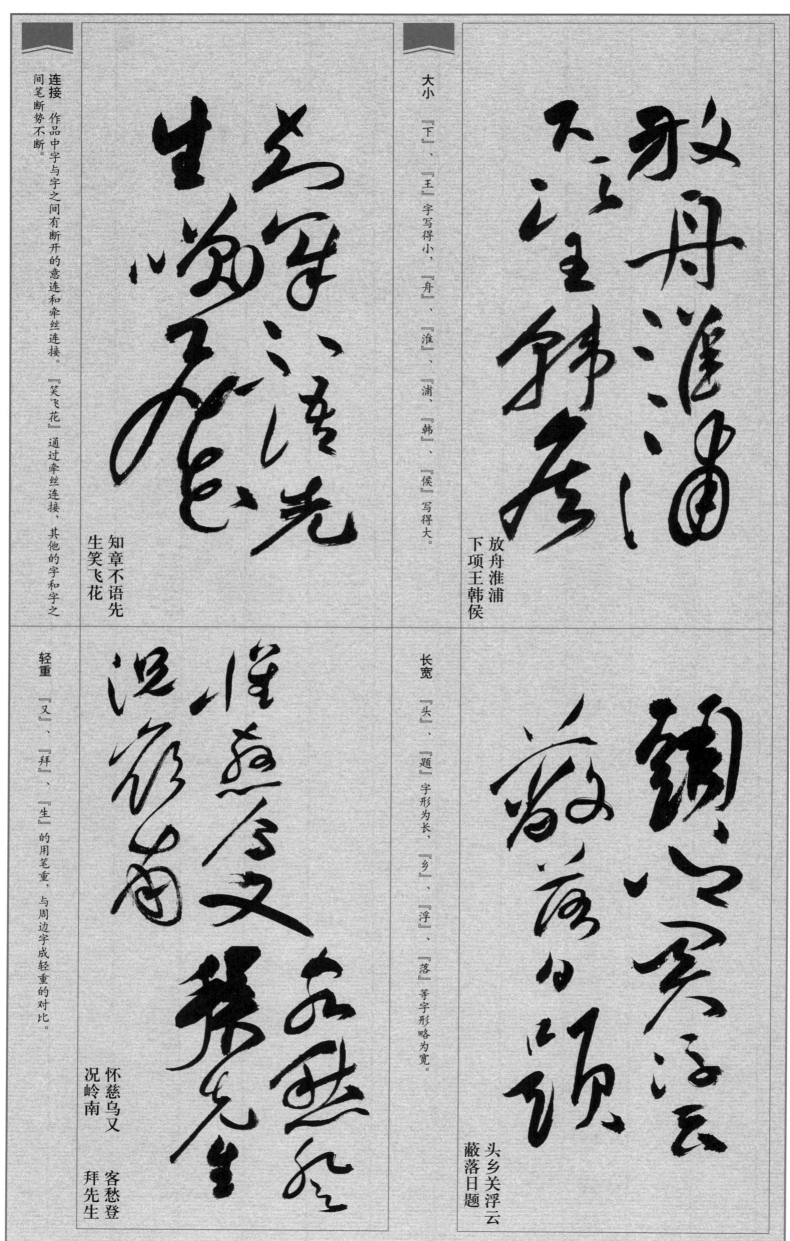

大小
『下』、『王』字写得小，『舟』、『淮』、『浦』、『韩』、『侯』写得大。

放舟淮浦
下项王韩侯

连接　作品中字与字之间有断开的意连和牵丝连接。『笑飞花』通过牵丝连接，其他的字和字之间笔断势不断。

知章不语先
生笑飞花

长宽
『头』、『题』字形为长，『乡』、『浮』、『落』等字形略为宽。

头乡关浮云
蔽落日题

轻重　『又』、『拜』、『生』的用笔重，与周边字成轻重的对比。

怀慈乌又
况岭南　客愁登
拜先生

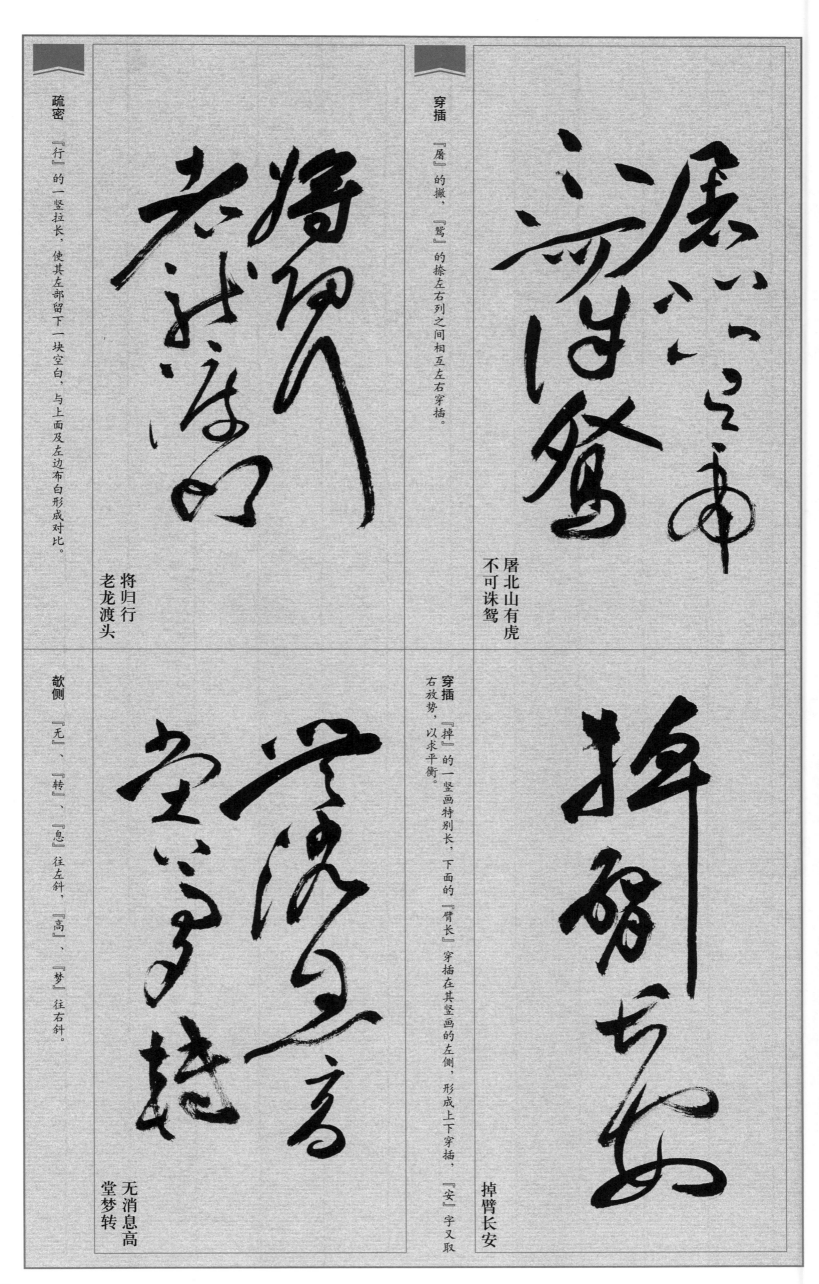

穿插
「屠」的撇，「鸳」的捺左右列之间相互左右穿插。

屠北山有虎
不可诛鸳

疏密
「行」的一竖拉长，使其左部留下一块空白，与上面及左边布白形成对比。

将归行
老龙渡头

穿插
「掉」的一竖画特别长，下面的「臂长」穿插在其竖画的左侧，形成上下穿插，「安」字又取右放势，以求平衡。

掉臂长安

欹侧
「无」、「转」、「息」往左斜，「高」、「梦」往右斜。

无消息高
堂梦转

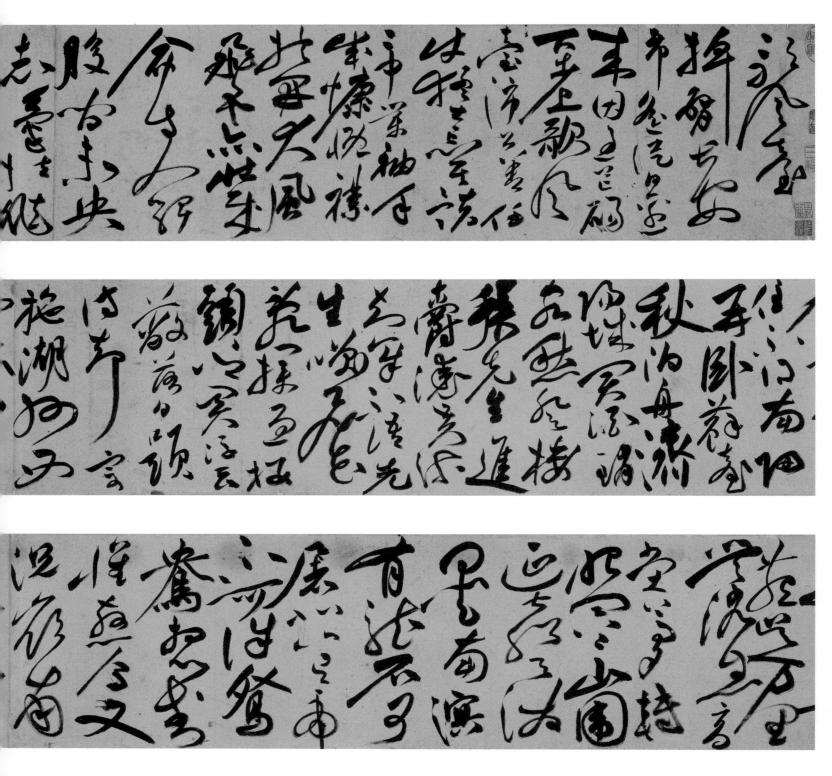
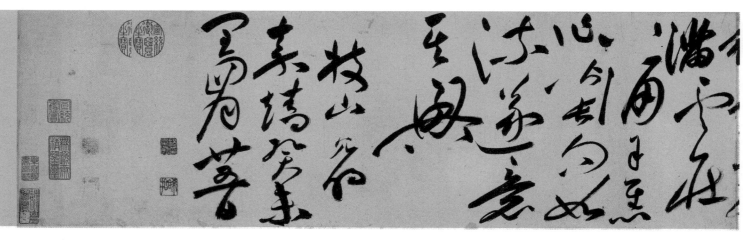

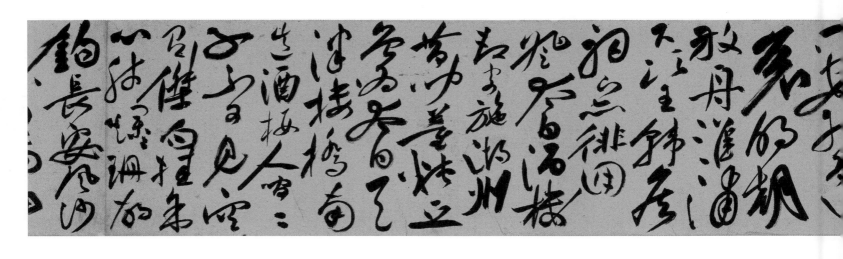
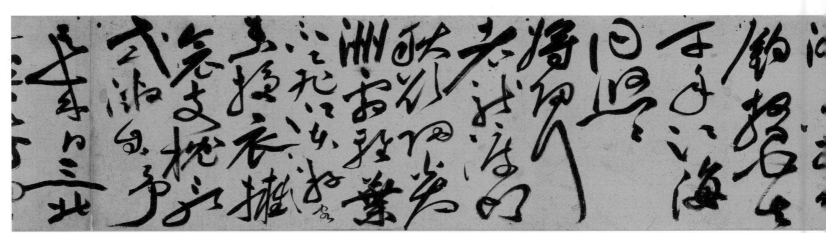

故宫珍藏历代名家墨迹技法系列（第二辑）

故宫博物院故宫出版社将以多种形式陆续推出面向社会大众，全面介绍故宫珍藏历代书法家重要作品的高品质出版物。

本套技法精讲系列丛书第二辑，是本社特别策划的深度学习与研究名家书法的技法类图书。精选古代书法大师米芾、苏轼、赵孟頫等人最具代表性的作品，针对性的聘请对大师作品有专门研究的书法家根据自己多年的临写经验，分别从多种角度剖析讲解临写技巧。内容涉及基本点画、用笔特征（点法、横法、竖法、撇法、捺法、折法、勾法）、偏旁部首（偏旁组合法、难辨字、形近字）、结体特征、同字异形等方面，是一套专为临习与研究名家书法而编写的参考书。

- 颜真卿《竹山堂联句》技法精讲
- 怀素《自叙帖》技法精讲
- 孙过庭《书谱》技法精讲
- 宋徽宗《楷书千字文》技法精讲
- 米芾《蜀素帖》技法精讲
- 苏轼《赤壁赋》技法精讲
- 苏轼《洞庭春色赋》《中山松醪赋》技法精讲
- 苏轼《新岁展庆帖》《人来得书帖》技法精讲
- 黄庭坚《松风阁》《苏轼寒食诗跋》技法精讲
- ● 祝允明《草书自书诗帖》技法精讲
- 赵孟頫《淮云院记》技法精讲